全世界都在做的
800個
思維遊戲

Think-it Game

數字遊戲
幾何遊戲
語言遊戲
計算遊戲
科學遊戲

腦力＆創意工作室◎編著

序言

　　科學家愛因斯坦曾經說過：「一個人的認知是有限的，而想像力無窮。」

　　思想決定思路，思路決定出路，出路決定人生之路。為什麼有的人聰明，有的人愚笨，看起來都是先天的事，其實先天的占有率幾乎為0.01%。也就是說，10000個人當中，可能有一個人的智商一生下來就比你高，而其餘的9999個人，從起步開始是和你一模一樣的。所以，他們是透過學習、考驗才變得聰明、取得收穫，最終成為一個成功的人。而最重要的是：即使是最聰明的科學家、文學家、思想家，他們最終對大腦的使用率只不過是總體上的百分之幾。因為潛力無限，才造成了想像無限。成功的概念不只是金錢，更有情感、事業、理想、家庭諸方面的和諧與豐收。

　　本書是一本集智慧、知識、思維、娛樂為一體的智趣性圖書。本著給人們生活帶來歡樂的同時，不忘對於智慧的提升、思維的開拓、理解的滲透與知識的增進，故在收集上採取「廣泛收集、取其精華」的原則。開卷有益，只要你打開本書，稍稍瀏覽數頁，你便會被書中的思維遊戲所深深吸引，因為引你入勝的不但有生活性的娛樂、趣味性的知識，更有思維性的思考，最終引你走上智慧的最高峰。用智慧俯瞰世間百態，用理性走出人生被迷惑的誤區。

寓教育於娛樂之中，增知識於談筆之下，長智慧於課堂之外。只要你靜下心來玩幾則書中的思維遊戲，你就會發現原來你的內心也有如此波濤洶湧的一面。不用著急去質疑答案的正確性，因為內心深處的嚮往，往往是你最壓抑的欲望。你準備好了嗎？要誠實面對自己。

本書（分上下兩冊）彙編800則思維遊戲，章節分明，邏輯有序。比如書中的生存遊戲，考驗你在危難時如何用智慧戰勝險惡，走出生命的低谷；市場遊戲，讓你身在家中卻能領略生意場上的刀光劍影，在弱肉強食的競爭中旗開得勝；推理遊戲，讓你的大腦思維轉得更快，最終會發現為什麼多年來你的思維呈下坡趨勢，這就是答案；圈套遊戲、天文遊戲、知趣遊戲……諸如此類，不一而足。

在人的一生中，道路很漫長。但是，並不是非得一步一步的走下去。那麼，捷徑在哪裡呢？機遇在哪裡呢？先經過下面的智力思維考驗吧！

目錄

思維遊戲之科學遊戲 ‥‥158

＊　＊　＊　＊　＊　＊　＊　＊

Think-it Game

維思
遊戲

1‧哪四個數

難度指數：★★★　　　所用時間：（　　　）秒　　　答案見P.188

有四個數，它們的和是50。如果把第一個數加上4，第二個數減去4，第三個數乘以4，第四個數除以4，這四個數的答數則完全相等。問：它們究竟是哪四個數？

2‧查錢

難度指數：★★　　　所用時間：（　　　）秒　　　答案見P.188

有三個美國小孩，他們摸了摸身上的口袋，把口袋裡中的錢全部拿出來，總共是320美元。其中100美元的兩張，50美元的兩張，10美元的兩張。據瞭解每個孩子所帶的紙鈔沒有一個是相同的。而且，沒帶100美元的小孩也沒帶10美元，沒帶50美元的孩子也沒帶10美元。你能猜出3個孩子原來各自帶了多少紙鈔呢？

3‧變換方位

難度指數：★★　　　所用時間：（　　　）秒　　　答案見P.188

在桌子上並排放有3張數字卡片（卡片分別為：4、5、9）組成三位數字459。如果把這3張卡片的方位變換一下，則組成了另外一個組，這三位數恰好被57除盡。請問，這是什麼樣的數？如何變換？

4 · 他們相等嗎？

難度指數：★★　　　所用時間：（　　　）秒　　　答案見P.188

6+6+1=1在什麼情況下能成立嗎？

5 · 愛的方式

難度指數：★★★★　　　所用時間：（　　　）秒　　　答案見P.188

一位新來的數學男老師，同時受到本校兩位女老師的青睞。男老師對兩位女老師說：「請妳們用數學的方式來表達對我的愛」。於是甲老師說：「與她相比，我百倍地愛你。」另一位說：「與她相比，我千倍地愛你。」聽了這話之後，男老師不但沒有感動，而是說了一句話：「這就是說，其實妳們誰都不愛我。」兩位女老師聽完之後，茫然不知所措。你知道數學男老師為什麼會這麼說嗎？

6 · 問號代表什麼數字？

難度指數：★★　　　所用時間：（　　　）秒　　　答案見P.188

1	2	3	
4	?	12	16

7・添筆

| 難度指數：★★　　　　所用時間：（　　　　）秒 | 答案見P.188 |

IX——這個羅馬數字代表9，如何加上一筆，使其變成偶數？

8・變不等式為等式

| 難度指數：★★　　　　所用時間：（　　　　）秒 | 答案見P.188 |

5+5+5=550這是一個不成立的等式，現在只能在式子中加一畫，使它成為一條成立的等式。

9・只移動一個數字

| 難度指數：★★　　　　所用時間：（　　　　）秒 | 答案見P.188 |

62－63=1這也是一個不成立的等式，請移動其中一個數字，請注意：只是一個數字，不是符號，而且只能移動一次，使之成為一個成立的等式。這也是一道純粹的數學題，不是IQ題。

10・最大數

難度指數：★★　　　所用時間：(　　　　)秒　　　　答案見P.188

0，1，2三個數字，組成的最大數是多少？最小數是多少？

11・錯誤的等式

難度指數：★★　　　所用時間：(　　　　)秒　　　　答案見P.188

25—50＝25是個錯誤的等式，能不能移動一個數字，使其成為一個等式？

12・X個8=1000

難度指數：★★★★　　　所用時間：(　　　　)秒　　　　答案見P.188

8個數字「8」，如何使它等於1000？

13 · 解題

答案見P.188

(難度指數：★★★★★　　　　所用時間：（　　　　　）秒)

你能解開以下這道題嗎？同樣的字母表示同樣的數。

ABCDE×4=EDCBA，問它們到底是什麼數？

14 · 魔術方陣

答案見P.188

(難度指數：★★　　　　　　所用時間：（　　　　　）秒)

6	7	2
1	5	9
8	3	4

圖中的數字，縱、橫或斜向相加均為15。如7、5、3相加，6、1、8相加，6、5、4相加⋯⋯都得15。這就是所謂的魔術方陣。現在想做一個和數為16的魔術方陣，要求方陣中的9個數字全不相同，你能試一下嗎？

15 · 數的排列規律

答案見P.188

(難度指數：★★★　　　　　所用時間：（　　　　　）秒)

以下是一組有規律的自然數：1, 2, 6, 24, 120, 720……你知道後面三個數字是什麼嗎？

16・後面三個數字是什麼

難度指數：★★　　　所用時間：（　　　）秒　　　答案見P.188

以下是一組有規律的自然數：1, 1, 2, 3, 5, 8, 13, 21……，請寫出後面的三個數字。

17・魔術方陣

難度指數：★★★　　　所用時間：（　　　）秒　　　答案見P.189

我們的智力題是：重新排列這些數字，使三行、三列及兩條對角線上數字的和均相等。

1	2	3
4	5	6
7	8	9

18・生日禮物

難度指數：★★★★　　　所用時間：（　　　）秒　　　答案見P.189

小張和小珍是對男女朋友。那天正好是小珍的生日，小張送給她事先做好的生日蛋糕。蛋糕上，寫著兩個很別致的金色數字：220和284。小珍心裡感到非常奇怪，於是她就問小張：「這兩個數字，到底有什麼含意？」小張笑瞇瞇地答道：「它們是一對相親相愛的數字，『你中有我，我中有你』。」你知道他為什麼這樣說嗎？

19・很簡單的算術題

難度指數：★★★★　　所用時間：（　　　）秒　　　　答案見P.189

添上運算符號，使等式成立。要求：所列數字的位置不能移動，也不能合併。

（1）1　2　3＝1

（2）1　2　3　4＝1

（3）1　2　3　4　5＝1

（4）1　2　3　4　5　6＝1

（5）1　2　3　4　5　6　7＝1

（6）1　2　3　4　5　6　7　8＝1

20・填空

難度指數：★★★★　　所用時間：（　　　）秒　　　　答案見P.189

4			13
7			10

左邊是一個表格與數字，表格內原本各有一個數字，分別是從1～16，現在去掉12個數字，只知道目前表格中的四個數字，而且無論是縱、橫或斜向相加均為34，你能把表格填滿嗎？

21・填寫數字

難度指數：★★★★★　　所用時間：（　　　）秒　　　　答案見P.189

請用1～9填滿下列幾個方格，使等式成立。

□□□□□□□÷□□＝164609

22．填上1～9的自然數，使4個數相加為17、20或23。

難度指數：★★★	所用時間：（　　　）秒	答案見P.189

23．除法

難度指數：★★★	所用時間：（　　　）秒	答案見P.189

能被1、2、3、4、5、6、7、8、9九個數字都整除的數最小是多少？

24．6＝？

難度指數：★★	所用時間：（　　　）秒	答案見P.189

如果1=6，2=36，3=216，4=1296，5=7776，那麼6=？

25・迷藏

| 難度指數：★★★★ | 所用時間：()秒 | 答案見P.189 |

在下列數字串中，隱藏著兩個四位數，其中一個是另一個的兩倍，兩個數相加的和為7443。這兩個數分別是什麼？

794962481350

26・小於4

| 難度指數：★★ | 所用時間：()秒 | 答案見P.189 |

如果在「9，8，7，6，5，4，3，2，1」幾個數中各自加上一筆，最多會有幾個數小於4？

27・剪書

| 難度指數：★★ | 所用時間：()秒 | 答案見P.189 |

小超買了一本童話書，內容很精彩，還有彩色頁。小超有一個習慣，就是喜歡收藏圖片，所以凡是彩色頁，小超幾乎都要把圖片剪下來。這本書共250頁。小超因為人小，所以他把這個任務交給他的爸爸。小超告訴爸爸：把第5頁到第16頁剪下來，然後把第26頁到第37頁剪下來，小超的爸爸按小超的要求，把彩色頁剪了下來。請問，這本童話書還剩多少頁？

28 · 烏鴉

| 難度指數：★★ | 所用時間：（　　　）秒 | 答案見P.190 |

一群烏鴉在農夫甲的麥田上覓食，農夫很生氣，因此他取出長槍向鴉群發射。但農夫的槍法很差，半隻也沒射中，但烏鴉群有一半因此被嚇走。過沒多久有10隻烏鴉飛了回來。

中午時，農夫再次向鴉群開槍，又是半數飛走，但隨即再有10隻飛回。傍晚時，農夫再次向烏鴉發射，依然有半數飛走，又再有10隻飛回。農夫數一數烏鴉的數目，發覺竟然和早上的數目絲毫不差。那麼原來烏鴉的數目多少？

29 · 三個算式

| 難度指數：★★★ | 所用時間：（　　　）秒 | 答案見P.190 |

有以下三個算式：

$11^2 = 121$　　　　$111^2 = 12321$　　　　$1111^2 = 1234321$

請你馬上推算：111111111的平方是多少？

30 · 嬸嬸幾歲？

| 難度指數：★★★ | 所用時間：（　　　）秒 | 答案見P.190 |

小麗問嬸嬸今年幾歲。她的母親立刻阻止，表示這是很不禮貌的問題。小麗的嬸嬸說道：「那不要緊。我比你的母親年輕五歲。五年後，我是你現在年紀的五倍，而到時你母親則會是你五年後年紀的三倍。」那麼小麗的嬸嬸今年幾歲？

31 · 裝缸問題

| 難度指數：★★★　　　　所用時間：（　　　）秒 | 答案見P.190 |

36口缸，放進9艘大小不一的船，每艘船放一些，船內放的水缸數目，只能是奇數不能是偶數。請問：該怎麼裝？

32 · 緊俏的數字

| 難度指數：★★★　　　　所用時間：（　　　）秒 | 答案見P.190 |

帶有數字3的號碼忽然緊俏起來。現在共有1～300個號碼。問：其中帶有緊俏數字3的號碼有多少個？

33 · 書有幾頁

| 難度指數：★★★　　　　所用時間：（　　　）秒 | 答案見P.190 |

一本書從第一頁算出，共用了240個數碼（數碼指0、1、2……9十個數字）。問這本書有多少頁？

34．五個數的遊戲

難度指數：★★★★　　　所用時間：（　　　）秒　　　答案見P.190

現有五個數字，分別是1、2、7、8、9，現在要你把它們分兩次組合，形成兩個不同的數，其中的一個數是另一個數的4倍，請問你所組成的兩個數應該是什麼？

35．多少個孩子

難度指數：★★★　　　所用時間：（　　　）秒　　　答案見P.190

一天，華特醫生請神探巴奇來家中作客。巴奇說：「請告訴我，您有幾個孩子？」華特：「這些孩子不全是我的。那總共是四戶人家的孩子。我的孩子最多，弟弟的其次，妹妹的再其次，叔叔的孩子最少。但他們不能按每列九人湊成兩隊。可真巧，這四戶人家的孩子數相乘，恰好是我家門牌號碼。而您知道我家裡門牌號碼是144號。」巴奇依據這些便很快算出了各家的孩子數。請問，這四家每家孩子各有幾個？

36．爸爸多大？

難度指數：★★　　　所用時間：（　　　）秒　　　答案見P.190

看電視的時候，22歲的兒子問爸爸：爸爸你多大啊？爸爸回答：爸爸年齡的一半加上你的年齡就是爸爸的年齡。你知道到底多大嗎？

37 · 問號代表的數字是什麼？

| 難度指數：★★ | 所用時間：（　　　）秒 | 答案見P.190 |

| 1 | — | 5 | ? |
| — | 4 | 6 | 8 |

38 · 問號代表的數字是什麼？

| 難度指數：★★ | 所用時間：（　　　）秒 | 答案見P.190 |

| 1 | — | 9 | ? |
| 3 | 9 | — | 81 |

39 · 問號代表的數字是什麼？

| 難度指數：★★ | 所用時間：（　　　）秒 | 答案見P.190 |

| 8 | 6 | 4 | ? |
| 8 | — | 4 | 1 |

40・問號代表的數字是什麼？

| 難度指數：★★ | 所用時間：（　　　）秒 | 答案見P.190 |

| 1 | ? | 5 | 7 | — |
| — | 9 | — | — | 27 |

41・問號代表的數字是什麼？

| 難度指數：★★ | 所用時間：（　　　）秒 | 答案見P.190 |

| — | — | 4 | 2 | ? |
| 32 | 16 | — | — | 2 |

42・問號代表的數字是什麼？

| 難度指數：★★ | 所用時間：（　　　）秒 | 答案見P.190 |

| 4 | 6 | ? | — | 24 |
| — | — | 10 | 16 | 24 |

43 · 問號代表的數字是什麼？

| 難度指數：★★ | 所用時間：（　　　）秒 | 答案見P.191 |

1	2	3	4
9	?	—	36

44 · 問號代表的數字是什麼？

| 難度指數：★★ | 所用時間：（　　　）秒 | 答案見P.191 |

15	12	9	6
—	4	?	2

45 · 問號代表的數字是什麼？

| 難度指數：★★ | 所用時間：（　　　）秒 | 答案見P.191 |

4	9	?	—
5	10	20	40

46・問號代表的數字是什麼？

難度指數：★★　　　所用時間：（　　　）秒　　　答案見P.191

6	11	21	—	81
4	9	19	?	—

47・問號代表的數字是什麼？

難度指數：★★　　　所用時間：（　　　）秒　　　答案見P.191

12	13	16	?	28
1	—	4	8	—

48・問號代表的數字是什麼？

難度指數：★★　　　所用時間：（　　　）秒　　　答案見P.191

3	7	10	17	?
2	4	6	—	16

49 · 問號代表的數字是什麼？

| 難度指數：★★★ | 所用時間：() 秒 | 答案見P.191 |

| 11 | 14 | — | ? |
| 23 | 32 | 50 | 77 |

50 · 問號代表的數字是什麼？

| 難度指數：★★ | 所用時間：() 秒 | 答案見P.191 |

| 3 | 6 | 5 | 8 | 7 | — |
| 7 | 11 | 11 | 15 | 15 | ? |

51 · 問號代表的數字是什麼？

| 難度指數：★★ | 所用時間：() 秒 | 答案見P.191 |

| ? | 5 | 7 | 12 | — |
| 4 | — | 9 | 14 | 22 |

52 · 問號代表的數字是什麼？

| 難度指數：★★★ | 所用時間：（　　　　）秒 | 答案見P.191 |

4	5	8	10	?	20
10	8	20	16	40	—

53 · 問號代表的數字是什麼？

| 難度指數：★★ | 所用時間：（　　　　）秒 | 答案見P.191 |

3	6	7	?	11	14
—	3	1	3	1	—

54 · 問號代表的數字是什麼？

| 難度指數：★★ | 所用時間：（　　　　）秒 | 答案見P.191 |

5	10	7	12	—
15	40	?	72	63

55 · 問號代表的數字是什麼？

| 難度指數：★★ | 所用時間：（　　　）秒 | 答案見P.191 |

| 6 | 13 | 20 | — | 34 |
| ? | 25 | 38 | — | 64 |

56 · 問號代表的數字是什麼？

| 難度指數：★★★ | 所用時間：（　　　）秒 | 答案見P.191 |

| 0 | 10 | 6 | 26 | 22 | ? |
| 10 | — | 20 | 4 | 40 | — |

57 · 問號代表的數字是什麼？

| 難度指數：★★ | 所用時間：（　　　）秒 | 答案見P.191 |

| 26 | ? | 44 | 62 | 106 |
| 156 | 90 | — | 186 | — |

58 · 問號是代表什麼數字？

| 難度指數：★★★ | 所用時間：（　　　　）秒 | 答案見P.191 |

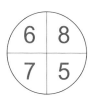 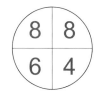 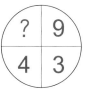

59 · 接下來那個數應該是？

| 難度指數：★★★ | 所用時間：（　　　　）秒 | 答案見P.191 |

26 ， 34 ， 27 ， 36 ， ？ ， 38

60 · 移動方塊

| 難度指數：★★★ | 所用時間：（　　　　）秒 | 答案見P.191 |

4	14	8	1
9	16	6	12
5	11	10	15
7	2	3	13

在左邊這個方塊當中，沒有一條水平、垂直或對角線上的數字之和等於34。但是，僅僅將方塊中的兩個數字相互調換，就可以改變這個表格，使每一條水平、垂直或對角線上的數字之和都等於34。請問：該怎麼移動？

35

61 · 問號代表什麼數字？

難度指數：★★★　　　所用時間：（　　　　）秒　　　答案見P.191

8	11	10	7
6	2	4	8
3	4	3	2
5	13	9	?

62 · 應該用什麼數字取代 X？

難度指數：★　　　　　所用時間：（　　　　）秒　　　答案見P.191

$$\frac{6}{7} \div \frac{1}{8} = X$$

63 · 問號代表什麼數字？

難度指數：★★　　　　所用時間：（　　　　）秒　　　答案見P.191

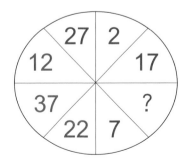

64 · 問號代表什麼數字？

難度指數：★★　　　所用時間：（　　　）秒　　　答案見P.191

8	8	7	57
9	8	9	63
5	11	4	51
6	9	5	?

65 · 問號代表什麼數字？

難度指數：★★★　　　所用時間：（　　　）秒　　　答案見P.191

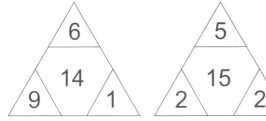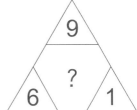

66 · X等多少？

難度指數：★　　　所用時間：（　　　）秒　　　答案見P.191

$$\frac{3}{11} \div \frac{8}{51} = X$$

67 · 問號代表什麼數字？

答案見P.192

難度指數：★★★	所用時間：（　　　）秒

8	7	3	45
6	4	2	20
7	9	4	64
8	6	3	?

68 · 問號代表什麼數字？

答案見P.192

難度指數：★★	所用時間：（　　　）秒

62 ， 55 ， 63 ， ? ， 64 ， 57 ， 65

69 · X 等於多少？

答案見P.192

難度指數：★	所用時間：（　　　）秒

$7 \times 8 - 3 \times 2 + 11 = X$

70・問號代表什麼數字？

難度指數：★★★　　　所用時間：（　　　）秒　　　答案見P.192

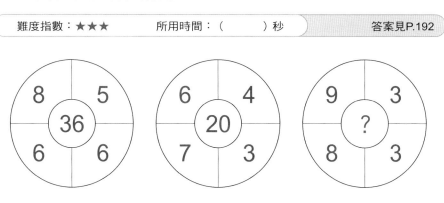

71・哪個數字與眾不同？

難度指數：★★★　　　所用時間：（　　　）秒　　　答案見P.192

72・A、B、C代表什麼數字？

難度指數：★★★　　　　所用時間：（　　　　）秒　　　　答案見P.192

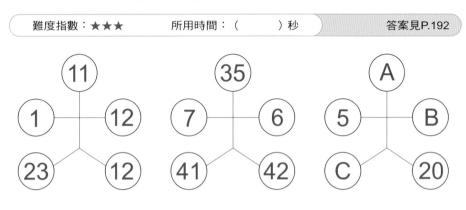

73・X等於多少？

難度指數：★　　　　所用時間：（　　　　）秒　　　　答案見P.192

$-7+6\times7-2\times5=X$

74・問號代表什麼數字？

難度指數：★★★　　　　所用時間：（　　　　）秒　　　　答案見P.192

3	4	7	19
4	5	3	23
6	7	3	45
8	3	10	?

75 · 問號代表什麼數字？

難度指數：★★　　　所用時間：（　　　）秒　　　答案見P.192

26 ， 30 ， ? ， 31 ， 28 ， 32 ， 29

76 · 下一個應該是什麼？

難度指數：★★★　　　所用時間：（　　　）秒　　　答案見P.192

A ， 1A ， 111A ， 311A ， ?

77 · 問號代表什麼數字？

難度指數：★★★　　　所用時間：（　　　）秒　　　答案見P.192

如果738261123對應，則378219645應和？對應？

78 · A和B分別代表什麼數字？

難度指數：★★★　　　所用時間：（　　　）秒　　　答案見P.192

9	6	4	7
6	12	15	12
8	A	B	10
11	8	10	13

79·問號代表什麼數字？

難度指數：★★★　　　　所用時間：（　　　）秒　　　答案見P.192

1	2	3	4	5
3	8	7	6	9
1	3	4	5	2
6	4	5	6	?

80·下面這些數字中哪一個與眾不同？

難度指數：★★★　　　　所用時間：（　　　）秒　　　答案見P.192

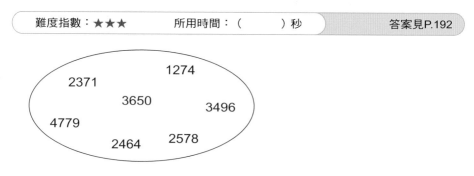

1274
2371
3650
3496
4779
2464　2578

81·問號代表什麼數字？

難度指數：★★★　　　　所用時間：（　　　）秒　　　答案見P.192

15		2		16		8		13		8
	44				110				?	
2		4		2		5		4		3

82·問號代表什麼數字？

難度指數：★★★　　　　所用時間：（　　　）秒　　　　答案見P.192

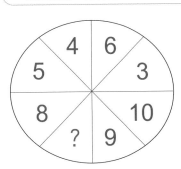

83·X等於多少？

難度指數：★　　　　所用時間：（　　　）秒　　　　答案見P.192

$9-6\times7+6\div4=X$

84·問號代表什麼數字？

難度指數：★★★　　　　所用時間：（　　　）秒　　　　答案見P.192

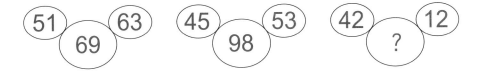

85 · 問號代表什麼字母？

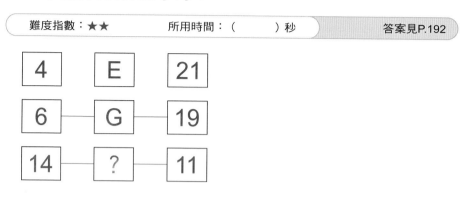

86 · 問號代表什麼數字？

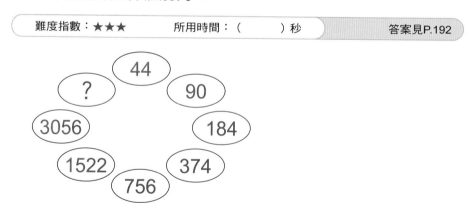

87 · 問號代表什麼數字？

367 ， 892 ， 143 ， 678 ， 921 ， ？

88 · 問號代表什麼數字？

| 難度指數：★★★ | 所用時間：（　　）秒 | 答案見P.192 |

27：729
53：358
79：　?

89 · 問號代表什麼數字？

| 難度指數：★★ | 所用時間：（　　）秒 | 答案見P.192 |

36827 ， 7263 ， 362 ， ?

90 · 問號代表什麼數字？

| 難度指數：★★★ | 所用時間：（　　）秒 | 答案見P.193 |

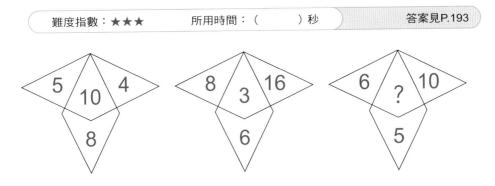

91 · 問號代表什麼數字？

答案見P.193

9，1，8，5，7，9，6，？

92 · 問號代表什麼數字？

答案見P.193

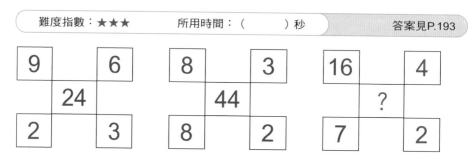

93 · 問號代表什麼數字？

答案見P.193

5	3	3	30
4	2	8	40
3	7	1	24
6	3	4	?

94 · X等於多少？

| 難度指數：★ | 所用時間：（　　　　）秒 | 答案見P.193 |

$-6+（7×8）-3÷2+20＝X$

95 · 問號代表什麼數字？

| 難度指數：★★★ | 所用時間：（　　　　）秒 | 答案見P.193 |

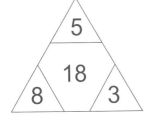 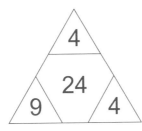 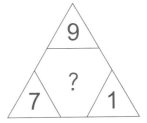

96 · 問號代表什麼數字？

| 難度指數：★★ | 所用時間：（　　　　）秒 | 答案見P.193 |

1 ， 2 ， 4 ， 0 ， 4 ， ？

97・問號代表什麼數字？

難度指數：★★ 所用時間：（ ）秒 答案見P.193

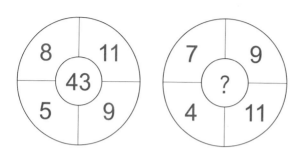

98・問號代表什麼數字？

難度指數：★★ 所用時間：（ ）秒 答案見P.193

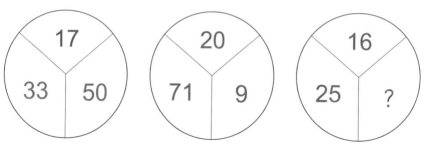

99・問號代表什麼數字？

難度指數：★★ 所用時間：（ ）秒 答案見P.193

2 ， 5 ， 9 ， 14 ， 20 ， ?

100．問號代表什麼數字？

難度指數：★★★　　　　所用時間：（　　　　）秒　　　　答案見P.193

2 ， 12 ， 1112 ， 3112 ， 132112 ， ？

101．問號代表什麼數字？

難度指數：★★　　　　所用時間：（　　　　）秒　　　　答案見P.193

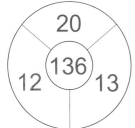
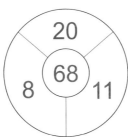
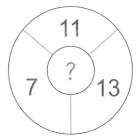

102．問號代表什麼數字？

難度指數：★★　　　　所用時間：（　　　　）秒　　　　答案見P.193

13 ， 1 ， 10 ， 5 ， 7 ， 9 ， 4 ， ？

103・問號代表什麼數字？

| 難度指數：★★ | 所用時間：（　　　）秒 | 答案見P.193 |

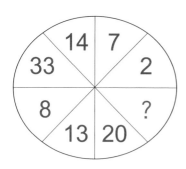

104・問號代表什麼數字？

| 難度指數：★★ | 所用時間：（　　　）秒 | 答案見P.193 |

如果7651對應136的話，則6753應和？對應？

105・問號代表什麼數字？

| 難度指數：★★ | 所用時間：（　　　）秒 | 答案見P.193 |

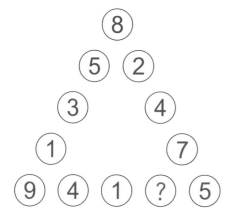

106 · 問號代表什麼數字？

難度指數：★★★　　　所用時間：（　　　　　）秒　　　答案見P.193

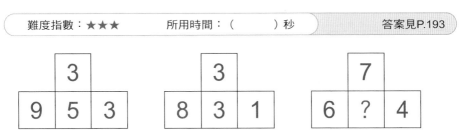

107 · 問號代表什麼數字？

難度指數：★★★　　　所用時間：（　　　　　）秒　　　答案見P.193

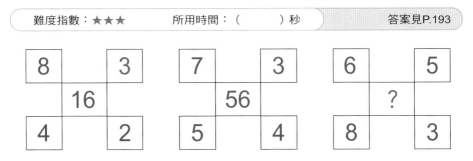

108 · 問號代表什麼數字？

難度指數：★★★　　　所用時間：（　　　　　）秒　　　答案見P.193

32	2	13	3
48	6	6	2
72	8	4	5
36	4	2	?

109・問號代表什麼數字？

難度指數：★★★　　　所用時間：（　　　）秒　　　答案見P.193

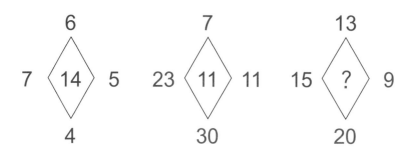

110・問號代表什麼數字？

難度指數：★★　　　所用時間：（　　　）秒　　　答案見P.193

825：21
678：50
857：？

111・問號分別代表什麼數字？

難度指數：★★★　　　所用時間：（　　　）秒　　　答案見P.193

37 ， 42 ， 16 ， 12 ， ？ ， ？

112 · 問號代表什麼數字？

難度指數：★★　　　所用時間：（　　　）秒　　　答案見P.193

60 ， 54 ， 61 ， ？ ， 62 ， 56 ， 63

113 · 問號代表什麼數字？

難度指數：★★　　　所用時間：（　　　）秒　　　答案見P.194

2 ， 3 ， 1 ， 4 ， 0 ， 5 ， ？

Think-it Game

思維
遊戲

V　幾何遊戲

1·符號

難度指數：★★　　　所用時間：（　　　）秒　　　答案見P.194

用三根火柴擺出一個符號，要大於3，小於4，應擺成什麼模樣？

2·立方體

難度指數：★★　　　所用時間：（　　　）秒　　　答案見P.194

從一個立方體中隨便選取3個頂點，你能算出它們構成直角三角形的機率是多少嗎？

3·挪火柴

難度指數：★★★　　　所用時間：（　　　）秒　　　答案見P.194

下圖是由15根長短相等的火柴所擺出的兩個等邊三角形，想想看，你能移動其中的3根火柴，把它變成4個等邊三角形嗎？

4‧四等份

難度指數：★★　　　　所用時間：（　　　）秒　　　　答案見P.194

有一塊正方形的土地，用兩條直線把它分成形狀相同、大小相等的4塊。圖中所示為其中一例，除此之外還有別的方法嗎？你會發現什麼規律？

5‧三條線連接

難度指數：★★★　　　　所用時間：（　　　）秒　　　　答案見P.194

你能將由九個圈組成的正方形形狀（一排、二排、三排，各三個）的圖形，用四條直線連在一起嗎？

6‧魚池如何擴建？

難度指數：★★★　　　　所用時間：（　　　）秒　　　　答案見P.194

一個正方形的魚池。四個角上各有一根電線桿。現在要把魚池擴大一倍，但是仍要保持正方形。在電線桿不能有任何改變的情況下，你有什麼好主意嗎？

7・切蛋糕

答案見P.194

難度指數：★　　　　　　所用時間：（　　　）秒

一個長方形蛋糕，要想切成9塊，應該怎麼切？

8・面

答案見P.194

難度指數：★　　　　　　所用時間：（　　　）秒

一支尚未削過的六角形鉛筆，一共有幾個面？那麼，一根正常的擀麵棍應該有幾個面？

9・畫圓

答案見P.194

難度指數：★　　　　　　所用時間：（　　　）秒

某人在一張紙的不同位置上畫了兩個圓，奇怪的是這兩個圓竟然完全重疊了。你知道這是為什麼嗎？

10 · 滾木頭

| 難度指數：★★ 　　　所用時間：（　　　）秒 | 答案見P.194 |

有一台機器，放在兩根周長為0.5公尺的圓木頭上向前滾動。當圓木滾動了一圈，那麼機器應該前進了多少公尺？

11 · 相切的圓

| 難度指數：★★★ 　　　所用時間：（　　　）秒 | 答案見P.194 |

3個相切的圓兩兩相切，共有三個切點。如果要得到9個這樣的切點，最少要有幾個圓相切？

12 · 滾球遊戲

| 難度指數：★★★★ 　　　所用時間：（　　　）秒 | 答案見P.194 |

兩個小球從一矩形的同一點出發沿矩形的邊滾動，一個在矩形的內部，一個在矩形的外部，直到它們最終都回到起點。如果矩形的長是小球周長的2倍，而矩形的寬是長的2倍，那麼從起點出發回到終點，兩個小球各轉了幾圈？

13・切平行四邊形

難度指數：★★　　　所用時間：（　　　）秒　　　答案見P.195

要想使一個平行四邊形轉變成一個長方形，請問：至少是切幾刀？

14・拼圖遊戲

難度指數：★★　　　所用時間：（　　　）秒　　　答案見P.195

一套拼圖有50片，走一步可以是將兩團拼好的片連起來，也可以是把一片拼到一團裡去。請問：拼完一個完整的拼圖至少需要多少步？

15・報紙蓋住雜誌

難度指數：★★　　　所用時間：（　　　）秒　　　答案見P.195

一張邊長80公分的報紙覆蓋了一本邊長為40公分的雜誌的一角。報紙的一個頂點放在雜誌的中心，不考慮周圍的空白，雜誌的百分之幾被報紙遮住了？

16．安排場地

難度指數：★★★　　　所用時間：（　　　）秒　　　答案見P.195

有100公尺長的柵欄，現在用它們來圍起一塊封閉的場地，供一些動物在裡面嬉戲。但是，你圍起的場地必須是一個長方形，而你想為寵物們盡可能提供最大的空間，請問圍起場地的外形尺寸是多少？它的面積是多少？

17．特殊列隊

難度指數：★★　　　所用時間：（　　　）秒　　　答案見P.195

24個人排成6排，要求每5個人為一隊。你知道怎麼排嗎？

18．對角線的長度

難度指數：★★　　　所用時間：（　　　）秒　　　答案見P.195

在1/4圓中內接一長方形。圓的半徑為20公分，長方形的短邊為10公分。請問，長方形的對角線是多少公分？

61

19・特別

| 難度指數：★★★ | 所用時間：（　　　）秒 | 答案見P.195 |

10棵果樹要排成5行，每行4棵樹，怎麼排好呢？

20・飛行員

| 難度指數：★★ | 所用時間：（　　　）秒 | 答案見P.195 |

一個飛機試飛員非常有自信，不管往哪裡飛行，所帶的燃料量，正好都是來回路程的所需。所以，他總是選擇最短的航線飛，而且往返航線要完全一致。有一天他和往常一樣，帶著剛剛好的燃料就讓飛機起飛了，返回時卻沒有在同一航線上飛行，為他擔心的人們趕到機場問這是怎麼回事。他平安歸來後，機箱裡的燃料也剛剛用完。這樣的事可能嗎？

21・長方形與正方形

| 難度指數：★★ | 所用時間：（　　　）秒 | 答案見P.195 |

一個3×3的正方形周長為12，而面積為9。一個2×3的長方形周長為10，而面積為6。你能分別找到一個正方形和一個長方形，它們的周長和面積在數值上相等嗎？

22・著色長方體

| 難度指數：★★★　　　所用時間：（　　　）秒 | 答案見P.195 |

用紅、綠兩種顏色給一個長方體的各個面著色，共有幾種不同的方法？

23・照相

| 難度指數：★★★　　　所用時間：（　　　）秒 | 答案見P.195 |

5個人站成一排照相，甲不在開頭，乙不在排尾，有多少種站法？

24・小圓的奇蹟

| 難度指數：★★　　　所用時間：（　　　）秒 | 答案見P.195 |

一個小圓在一個直徑是其2倍的大圓內滾動，滾了一圈後，小圓上的某一點的運動軌跡是什麼樣的？

25‧鴨子相距

| 難度指數：★★　　　所用時間：（　　　）秒 | 答案見P.195 |

有三隻鴨子站成一個正三角形，各自站在一個角的頂點上，牠們之間各自的距離都是相等的（不管是哪兩隻鴨子）。如果現在再來一隻鴨子，還能出現跟以上相同的情形嗎？如果能，應該怎麼站？

26‧隧道逃生

| 難度指數：★★★　　　所用時間：（　　　）秒 | 答案見P.195 |

一名游擊隊員在一個正方形隧道裡跑，迎面滾來一塊大圓石，方形隧道的寬度和圓石的直徑一樣，都是25公尺。隧道離出口還有很遠的距離。試問：游擊隊員能閃避這塊大圓石的滾壓嗎？

27‧巧挪硬幣

| 難度指數：★★　　　所用時間：（　　　）秒 | 答案見P.196 |

有8個硬幣，橫排一個接一個，共是5個；餘下的3個緊接在橫排中間的硬幣下面，形成T形。現在，只能移動一枚硬幣，你能否得到這樣2列：其中每列包含4枚硬幣？

28 · 數圓

難度指數：★　　　　所用時間：（　　　）秒　　　答案見P.196

數學教授拿起一張紙，問學生上面一共有多少個圓？他們說：「5個。」教授把紙放下，然後又拿起這張紙，問學生上面有多少個圓時，很多學生說：「8個。」學生們認為，他們兩次的回答都是正確的。那麼，這到底是怎麼回事呢？

29 · 不可能的穿透

難度指數：★★　　　　所用時間：（　　　）秒　　　答案見P.196

你能在小立方體上挖一個洞，讓稍微大一些的另一個立方體穿過去嗎？

30 · 種樹

難度指數：★★　　　　所用時間：（　　　）秒　　　答案見P.196

現在我們要種7棵樹。這些樹需要排成6排，每排3棵樹。你如何來種這些樹呢？（註：一棵樹可以是不同排的組成部分。）

31‧疊紙

難度指數：★　　　　所用時間：（　　　　）秒　　　　答案見P.196

聰聰想把一張長方形的紙對半摺，可是連續兩次都沒摺好。第一次有一半比另一半長出1.5公分，第二次正好相反，第一次短的那邊現在比另一半多出1.5公分。請問，兩次摺紙留下的兩道摺痕，他們之間的距離是多少公分呢？

32‧裝禮物

難度指數：★★　　　　所用時間：（　　　　）秒　　　　答案見P.196

有兩個強盜在一個墳墓裡挖到了長是20公分、寬是20公分、高是10公分的金磚，他們所帶的鐵盒長、寬、高各是30公分的空心立方體。你知道，一個鐵盒裡最多能裝幾塊金磚呢？

33‧圓的變化

難度指數：★★★　　　　所用時間：（　　　　）秒　　　　答案見P.196

不用筆或其他工具，你能把一個圓形的紙摺出橢圓嗎？

34．八邊形

難度指數：★★　　　　所用時間：（　　　　）秒　　　　答案見P.196

在一個八邊形中，你能畫出幾個與八邊形共頂點，但不共邊的內接三角形呢？

35．摺紙

難度指數：★★　　　　所用時間：（　　　　）秒　　　　答案見P.196

把一張普通的16開紙對摺。很簡單，大家都試過。但是，現在給你一張邊長為2公尺呈正方形的超薄紙，讓你對它實行10摺以上，你想像一下，你能做到嗎？

36．拉線繩

難度指數：★★　　　　所用時間：（　　　　）秒　　　　答案見P.196

拽著一個圓柱形線團的線頭，往一邊拉，使它能朝前朝後任意方向運動，你如何做到？

37 · 分割

| 難度指數：★ | 所用時間：（　　　　　）秒 | 答案見P.196 |

只用直尺和圓規，你能把一個圓分成面積相等的八部分嗎？

38 · 小球外部滾動

| 難度指數：★★ | 所用時間：（　　　　　）秒 | 答案見P.196 |

小圓的半徑恰好為大圓半徑的一半。當小圓沿大圓滾動時，其圓周上那個作記號的點，會畫出一條軌跡。你能想像這條軌跡的樣子嗎？

39 · 買地

| 難度指數：★★ | 所用時間：（　　　　　）秒 | 答案見P.196 |

台北的地貴得嚇人，但還是有人爭先恐後地去買。在台北就算有錢，也不一定能買到地。所以，當一位有錢人得知有棟別墅要拆，土地面積是一個正方形，南北和東西長各是100公尺，而且地皮要對外出售時，他毫不猶豫的就按10000平方公尺的價錢，把錢匯到對方的帳戶裡。可是，當他到現場一看，整個土地的面積才5000平方公尺，竟然相差一半。你知道，這是為什麼嗎？

40·分糕

難度指數：★★　　　所用時間：（　　　）秒　　　答案見P.197

過節的時候，小芳的奶奶從鄉下帶回來一個上下相疊的圓形年糕。為了考考小芳，在吃年糕之前奶奶給小芳出了道題。就是：假如現在這個家庭中，總共有八個人，如何用三刀把它平均分成八塊？

41·三根鐵釘

難度指數：★★★　　　所用時間：（　　　）秒　　　答案見P.197

有三根長短不一的鐵釘，它們的長度分別為：9公分、5公分、3公分。在不折斷它們的情況下，能不能把它們擺成一個三角形呢？

42·切角

難度指數：★　　　所用時間：（　　　）秒　　　答案見P.197

一個正方形桌面，切去一個角後還有幾個角？

43・繞線的長度

難度指數：★★★	所用時間：（　　　　）秒	答案見P.197

一根繩子在一圓柱上繞了4整圈，圓柱底面周長4公尺，長12公尺，你能算出繩子有多長嗎？

44・反彈球

難度指數：★★★	所用時間：（　　　　）秒	答案見P.197

將一個小的彈球和一個大的彈球互相接觸，從1～2公尺的高度同時丟下。最後，你會看到什麼情況？

45・接下來的圖形是什麼？

難度指數：★★	所用時間：（　　　　）秒	答案見P.197

46 · 接下來的圖形是什麼？

難度指數：★★　　　　所用時間：（　　　）秒　　　　答案見P.197

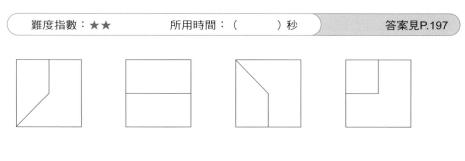

47 · 接下來的圖形是什麼？

難度指數：★★★★★　　　所用時間：（　　　）秒　　　　答案見P.197

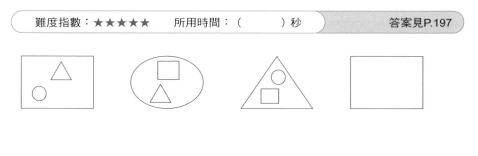

48 · 哪個圖形與眾不同？

難度指數：★　　　　所用時間：（　　　）秒　　　　答案見P.197

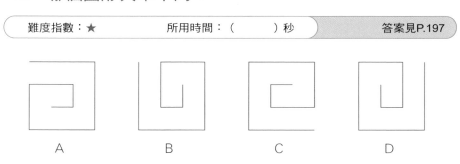

Think-it Game

思維
維
遊戲

 語言遊戲

1‧春暖花開

難度指數：★★　　　　所用時間：（　　　　）秒　　　　答案見P.197

公園裡的早晨熱鬧異常。有三位高齡的老奶奶神采奕奕，正在樹下講笑話。小朋友問她們各自多大年紀了？老人們沒有直接回答，一位用樹枝在地上寫個「本」字，一位寫個「末」字，一位寫個「白」字。小朋友百思不解。現在請大家猜猜三位老人各自的年齡吧！

2‧雙胞胎

難度指數：★★　　　　所用時間：（　　　　）秒　　　　答案見P.197

有雙胞胎兩姐妹，姐姐上午很老實，一到下午就開始撒謊；妹妹則相反。有一天，一個人去看她們倆問：「哪位小姐是姐姐啊？」胖小姐回答說：「我是。」而瘦小姐也回答說：「是我呀！」再問一句：「現在幾點鐘了？」胖小姐說：「快到中午了。」瘦小姐說：「中午已經過去啦！」請問，當時是上午還是下午，哪一個是姐姐呢？

3 · 名字的諧音

| 難度指數：★★ | 所用時間：（　　　　）秒 | 答案見P.197 |

小焦、小平、小局共買了香蕉、蘋果和橘子三種水果。「真巧」小局説，「我們名字的姓是焦、平、局，吃的水果也是蕉（焦）、蘋（平）、橘（局），可是沒人吃的水果和自己的姓相符？」「真的耶！」吃著蘋果的人説。從她們的談話中，你能判斷誰吃著什麼樣的水果？

4 · 奇特的圓圈

| 難度指數：★ | 所用時間：（　　　　）秒 | 答案見P.198 |

小匆和小海在一起玩遊戲。小海用繩子做了一個直徑3公尺的圓圈，小匆一下子跳出去了。小海説：「你看，我用繩子再做一個圓圈，讓你永遠跳不出去。」果然小匆再也跳不出去了。這是怎麼回事嗎？

5・追車

難度指數：★　　　　　所用時間：（　　　）秒　　　　　答案見P.198

一輛載滿乘客的公共汽車沿著下坡路快速前進，有一個人在後面追趕著這輛車子。一個乘客從車窗中伸出頭來對追車子的人說：「老兄！算啦，你追不上的！」「我必須追上它。」這人氣喘吁吁地說。請你想像一下，到底會是什麼原因，才使得這個人追車追得如此賣力？

6・水星

難度指數：★　　　　　所用時間：（　　　）秒　　　　　答案見P.198

現代科技很發達，人類終於可以登上水星了。但其實在這之前，已經有另類生物登上水星，並建立起自己的國家了，它們的名字叫柔國與軟國，它們有各自的領地。這些領地都是由半徑10公里的圓圈起來，但軟國的領土面積卻大於柔國。如果不考慮平地、山地起伏等因素，那究竟是什麼原因造成的呢？

7‧黃豆與綠豆

難度指數：★　　　　所用時間：（　　　）秒　　　　答案見P.198

一個袋子裡裝著黃豆和綠豆，一個人把豆子倒在地上，很快就把黃豆和綠豆分開了，請問他是怎麼分的？

8‧老張買狗

難度指數：★★　　　　所用時間：（　　　）秒　　　　答案見P.198

有一次，老李買了一隻狗，又買了一籃骨頭，他休息時，用一條5公尺長的繩子將狗拴在路邊樹旁，將骨頭放在離狗8公尺的地方，但過了一會兒，他發現骨頭被狗叼走了，你知道為什麼嗎？

9‧張先生的信

難度指數：★　　　　所用時間：（　　　）秒　　　　答案見P.198

張先生每天都給他的朋友寫七封信，而且全寄了出去。地址應該都不會錯。可是，他的朋友每天只收到他寄的一封信。你知道，這是為什麼嗎？

10 · 還有一個

哥倫布發現了美洲大陸，他馬上就
想教印第安人英文字母。於是，他
問道：E、M、S、H、N、L這6個字
母中有共同的性質，剩下的19個字
母中還有一個字母與這6個字母性質
相同，請問：是哪個字母？

11 · 不可能的事

兩個人在研究數學方面的問題：「偶數又加偶數」為偶數。「偶數
加奇數」為奇數。而「偶數又乘奇數」是偶數。「奇數乘奇數」是
奇數。但是，後來過來一個人，他在承認上述關係的同時，卻又
說：「偶數乘偶數」是奇數。他為什麼這麼說呢？

12‧打撲克

難度指數：★	所用時間：（　　　）秒	答案見P.198

四個人在一間小屋裡打撲克（沒有其他人在看著），這時警察來了，四個人都跑了，可是警察到了屋裡又抓到一個人，為什麼？

13‧出國

難度指數：★	所用時間：（　　　）秒	答案見P.198

小秀與父母頭一次出國旅行，由於語言不通，她的父母顯得不知所措，小秀也不懂外語，不過她就像在自己國家一樣，沒有感到絲毫不便，這是為什麼？

14‧辦事馬虎的小珊

難度指數：★	所用時間：（　　　）秒	答案見P.198

小珊辦事總是馬馬虎虎，她同時寫了十封信，將信裝進信封後，她檢查了一下，發現有一封信裝錯了，當她告訴爸爸時，爸爸說她又馬虎了，為什麼？

15‧什麼關係

難度指數：★　　　　所用時間：（　　　）秒　　　　答案見P.198

你的爸爸的妹妹的堂弟的表哥的爸爸與你叔叔的兒子的嫂子是什麼關係？

16‧如何分燒餅

難度指數：★　　　　所用時間：（　　　）秒　　　　答案見P.198

有爺倆，娘倆和兄妹倆，只有6個燒餅，但每人都分得了兩個，這是為什麼？

17‧相同性

難度指數：★★　　　　所用時間：（　　　）秒　　　　答案見P.198

以下3列字母中，每一組字母都有一個相同的特性。你能猜出這3組字母中有何種關係嗎？（A、C、E），（B、D、G），（F、H）

18．看病

| 難度指數：★ | 所用時間：（　　　）秒 | 答案見P.199 |

有一個人骨瘦如柴，而且心臟也有毛病。
但是總看到他出入耳鼻喉科部門，不知道
為什麼？你知道嗎？

19．多少錢一個字

| 難度指數：★ | 所用時間：（　　　）秒 | 答案見P.199 |

有一位刻字先生，他掛出來的價格表是這樣寫的：刻「小孩」40
元；刻「年輕人」60元；刻「六十以上」80元；刻「張三豐那樣的
人」140元。那麼他刻字的單價是多少？

20・荒島生存

難度指數：★	所用時間：（　　　）秒	答案見P.199

荒島上畫了一個直徑十公尺的圓圈，內有牛一頭，圓圈中心插了一根木樁。牛被一根五公尺長的繩子拴著，如果不割斷繩子，也不解開繩子，那麼此牛能否吃到圈外的草？

21・上班

難度指數：★★	所用時間：（　　　）秒	答案見P.199

兩個人住在同一條巷子裡，只相隔幾步路，而且還在同一家工廠上班，但是每天出門上班時，卻是一個人向左走，一個人向右走，為什麼？

22・字母的特點

難度指數：★★★	所用時間：（　　　）秒	答案見P.199

以下三組字母，你能找出它們各自的共同點嗎？

（1）AMTUWV　（2）BCDEK　（3）HIOX

23 · 不是啞巴

難度指數：★　　　　所用時間：（　　　）秒　　　　答案見P.199

19世紀的中期，有一位著名的音樂家，後來變成了後天性的聾子，但是並不是啞巴。平時電話響的時候，他都不知道。後來，一位朋友幫他弄來一台電話，只要電話鈴一響，就能用光電信號通知。只是可惜，這位朋友好心送的電話，對聾子音樂家來說，沒有起到什麼作用。為什麼呢？

24 · 數字與字母

難度指數：★　　　　所用時間：（　　　）秒　　　　答案見P.199

把下面的數字看成是字母在字母表中的位置，那麼下面的這串數字代表的意思是什麼？

20857185120231121 2

Think-it Game

思維遊戲

1・地獄

難度指數：★★　　　所用時間：（　　　）秒　　　答案見P.199

有兩個人死後要下地獄，最先到達鬼門關的人，將早投胎，並能投到好人家。其中，一個名叫冤的速度是另一個名叫屈的速度的2倍。他們同時從地獄第一層，一直往第十八層跑，當屈剛跑到地獄第五層時，請問：冤跑到第幾層啦？

2・過獨木橋

難度指數：★★★　　　所用時間：（　　　）秒　　　答案見P.199

一個漆黑的夜晚，四位朋友走到一座狹窄而且沒有護欄的橋邊。如果沒有手電筒照明，大家是不敢過橋的。但很不巧，四個人一共只帶一支手電筒，而橋窄得只夠兩個人同時通過。如果獨自過橋的話，四人所需要的時間分別是3、4、6、9分鐘；而如果兩人同時過橋，所需要的時間就是走得比較慢的那個人單獨行走時所需的時間。你能設計一個方案，讓這四人以最短的時間過橋嗎？

3‧囚犯賭命

難度指數：★★★★★　　所用時間：（　　　　）秒　　　　　　答案見P.200

5個囚犯，分別按1～5號在裝有100顆黃豆的麻袋裡抓豆，規定每人至少抓一顆，而抓得最多和最少的人將被處死，而且他們之間不能溝通，但在抓的時候，可以摸出剩下的豆子數。請問他們當中誰的存活幾率最大？

提示：

（1）他們都是很聰明的人。

（2）他們的原則是先求保命，再去多殺人。

（3）100顆不必都分完。

（4）若有重複的情況，則也算最大或最小，一併處死。

4・生死問題

難度指數：★ 所用時間：（ ）秒 答案見P.200

俄國有一位著名的詩人，生於19世紀，死於19世紀。他誕生和逝世的年份都是由四個相同的數字組成，但排列的位置不同。他誕生的那一年，四個數字之和是14，他逝世的那一年，其數字的十位數字是個位數字的四倍。問：這位著名詩人生於何年，死於何年？

5・外星人

難度指數：★★★ 所用時間：（ ）秒 答案見P.200

在一片空曠的草原上，四個外星人各自架著一座飛碟，在一位正在趕路的商人周圍盤旋，企圖綁架他。每個外星人都隨機地往此人左面或右面射出一道雷射。如果4道雷射能把此人圈在一個長方形裡，就能抓到他，請問外星人抓到此人的機率是多少？

6 · 死囚越獄

| 難度指數：★★★★　　所用時間：（　　　）秒 | 答案見P.200 |

某小島有一個死囚坐在牢房裡計劃越獄。他的牢房是一條筆直長廊最裡端的全封閉部分。這條長廊被5道自動拉啟的鐵門分為五個部分。也就是說，第一道門把他的牢房和長廊的其餘部分隔開，最後一道門即第五道門把長廊和外界分開。某一時刻，五道門會同時打開。這時，也只有在這時，第五道門外會出現警衛，他能把長廊一覽無遺，以確定死囚是否仍在牢房裡。死囚只要離開牢房一步，都將被立即拉出去處死。在確定死囚仍在牢房之後，警衛立即離開，直到下一次五道門同時打開才又重新出現。此後，五道門以不同的頻率自動重複開啟和關閉：第一道門每隔1分45秒自動開啟和關閉一次；第二道門每隔1分10秒；第三道門每隔2分55秒；第四道門每隔2分20秒；第五道門每隔35秒。每道門每次開啟的時間間隔很短，這使得死囚一次至多只能越過一道門。同時，只要他離開牢房在長廊裡的時間超過2分半鐘，警報器就會響起，因此，他得設法儘快離開長廊。結果，這個精於計算的死囚終於還是逃脫了。這個越獄犯是如何逃脫的？他越過第五道門時，離警衛出現還有多少時間？

7·同舟共濟

難度指數：★★★★　　　所用時間：（　　　）秒　　　答案見P.200

這是17世紀的法國數學家加斯帕在《數目的遊戲問題》中講的一個故事：15個教徒和15個非教徒在深海上遇險，必須將一半的人推入海中，其餘的人才能倖免於難。於是有人想了一個辦法：30個人圍成一圓圈，從第一個人開始依次報數，每數到第九個人就將他扔入大海，如此進行直到僅餘15個人為止。問怎樣排法，才能使每次投入大海的都是非教徒。

8·雪地通訊員

難度指數：★★★　　　所用時間：（　　　）秒　　　答案見P.200

某通訊班接到緊急命令，讓他們火速將一份重要文件送過平原雪地。現在已知通訊班成員只有靠步行穿過平原雪地，每個人步行穿過平原雪地的時間均為12天，而每個人最多只能帶8天的食物！

請問：在假定每個人飯量大小相同，且所能帶的食物都相同的情況下。

1、通訊班能否完成任務？

2、如果能夠完成任務，那麼最少需要幾人才能將情報送過平原雪地，怎麼送？

9・誰來救我

難度指數：★★★★　　　所用時間：（　　　　）秒　　　　答案見P.200

一隻松鼠被困在一個圓湖中心。岸邊一隻狼狗對其虎視眈眈。狼狗不會游泳，只能在岸邊根據松鼠的動向而行動，松鼠也不會潛水，所以松鼠的一切行動都在狼狗的監視之內。已知狼狗的速度是松鼠在水中游泳速度的四倍。假設岸邊到處是松樹。一旦松鼠在沒狼狗處靠岸，即可上樹逃生。現在請為松鼠設計一條游泳路線，使其能安全靠岸。也就是說使其能先於狼狗到達岸邊某點。假如你是這隻松鼠，想不出來就得等死。為自己的生命著想，請想出一個逃脫的策略。

10・處決犯人

難度指數：★★★★　　　所用時間：（　　　　）秒　　　　答案見P.201

假設你是古羅馬的皇帝，想要處決36個囚犯。處決的方法是讓他們被池塘裡的鱷魚吃掉。鱷魚每天吃6個人，這些犯人夠鱷魚吃六天。傳統處決犯人的方法是第10人處決法，就是讓犯人排隊，從1數到10，處決每回的第10個犯人。現在的情況是，你對這些囚犯中的6個人恨之入骨，你想讓他們在第一天就死掉，又想在眾人面前表現得公正無私。你該怎麼做？

11・分香蕉

答案見P.201

難度指數：★★	所用時間：（　　　）秒

甲乙兩人出同樣多的錢買香蕉，每根2元。一共買了12根，當乙吃到第5根時，甲已經吃完7根了。於是甲對乙說：「你比我多吃了兩根，應該給我4塊錢。」請問，乙的要求公平嗎？為什麼？

12・名次排列

答案見P.201

難度指數：★★★	所用時間：（　　　）秒

在一次物理、化學、政治三門課程的比賽中，學生A、B、C三個獲得這三科前三名的全部名次，即他們每人都獲得了其中的一項第一名，一項第二名和一項第三名。現在，只知道A獲得了物理第一名，B獲得了化學第二。那麼，請你推測一下，每一科前三個名次分別是誰？

13・年齡問題

難度指數：★★★★　　　所用時間：（　　　　）秒　　　　答案見P.201

甲、乙、丙三人在談論自己的年齡，他們所説的並非完全正確，每個人只有兩句話是正確的。甲説：「我22歲。我比乙小2歲，比丙大1歲。」乙説：「我在三人當中，年紀並非最小。丙和我相差3歲。丙23歲。」丙説：「我比甲年輕。甲25歲。乙比甲大2歲。」你知道，他們各自的年齡是多大嗎？

14・洗澡

難度指數：★★★★　　　所用時間：（　　　　）秒　　　　答案見P.201

三位先生去浴池洗澡時，把他們各自的鞋（假設每一雙鞋不分開）放在一起。出來後，因為有急事要辦，所以慌忙之中沒看好誰穿到誰的鞋。請問他們每人都穿到自己鞋子的可能性有多大？

15・年糕的分法

| 難度指數：★★★★　　　　所用時間：（　　　　）秒 | 答案見P.201 |

小袁從鄉下回來時，叔叔、姑父、爺爺各自送給他一塊形狀、大小相同的年糕（扁圓柱形）。回家後，分糕的人被分成兩隊，一隊拿一半，另一隊也拿一半，但是不只切成兩塊。第一組的年糕被切了穿過中心的3刀，每次切60度的角。第二組的年糕也被切了3刀，但3刀穿過非中心的一個點，每次切60度的角。第三組的年糕被切了4刀，每刀都穿過和第二組同樣位置的非中心點，每次切45度的角。問：第一組的兩隊，第二組的兩隊，第三組的兩隊，他們各自都能分到整個年糕的一半嗎？

16・動物的數量

| 難度指數：★★　　　　所用時間：（　　　　）秒 | 答案見P.202 |

小丁跟媽媽去了一趟動物園，回到家後爸爸問他看到多少動物啦？小丁說，他看到了鴕鳥和斑馬，不過只看到35個頭和94條腿，那麼請你想想，小丁看到了幾隻鴕鳥和幾匹斑馬？

17・跳舞的節拍

難度指數：★★★　　　　所用時間：（　　　）秒　　　　答案見P.202

小慧和她的朋友在一個圓圈裡跳舞。圓圈裡，每個跳舞的人都與兩個性別相同的人相鄰。如果圓圈裡有12個男孩，那麼女孩應該有幾個呢？

18・同年同月的人

難度指數：★★★★　　　　所用時間：（　　　）秒　　　　答案見P.202

在一個宴會上，你想找兩個生日相同的人。只要求同月同日，不要求同年。如果你不知道你客人們的生日，那麼你要叫多少個客人，才能使他們當中至少有兩個人生日相同的機率大於50%？至少要多少個人才能保證有兩個人生日相同？

19・前三名

難度指數：★★★　　　　所用時間：（　　　）秒　　　　答案見P.202

如果7個人進行長跑比賽，前三名可以有多少情況？

20・送人的貓

| 難度指數：★★★ | 所用時間：（　　　）秒 | 答案見P.202 |

秀秀共有6隻貓，現在她要送人兩隻。
那麼總共有多少種送法？

21・農民的帳

| 難度指數：★★★★ | 所用時間：（　　　）秒 | 答案見P.202 |

農民美吉克斯正在嘀咕，他要支付80美元現金以及若干公斤的小麥，作為他租賃一塊農田的一年地租。對此，他逢人便說，如果小麥的價格為每公斤75美分的話，這筆開銷相當於每英畝7美元，但現在小麥的市價已漲到每公斤1美元，所以他所付的地租相當於每英畝8美元。他認為付得太多了。試問：這塊農田有多大？

22・多少客人

| 難度指數：★★ | 所用時間：（　　　）秒 | 答案見P.202 |

婦人在洗碗，鄰居問她：「妳怎麼洗這麼多碗啊？」婦人回答：「家裡有客人。」鄰居又問：「有多少客人？」婦人回答道：「人數我不知道，我知道2人共吃一碗飯，3人共吃一碗羹，4人共吃一碗肉，一共用了65個碗。」她家到底來了多少人呢？你知道嗎？

23 · 吃饅頭

難度指數：★★　　　所用時間：（　　　　）秒　　　　答案見P.202

一百個人吃一百個饅頭，男人1人吃3個，女人3人吃1個，那麼男人和女人各有多少人？

24 · 母雞下蛋

難度指數：★★　　　所用時間：（　　　　）秒　　　　答案見P.203

白母雞生3個蛋歇1天，黑母雞生
1個蛋歇3天，問2隻雞生100個
蛋需要多少天？（1隻雞1天只能
生1個蛋）

25 · 喝了多少酒

難度指數：★★★★　　　所用時間：（　　　　）秒　　　　答案見P.203

宴會上數學家出了一道難題：假定桌子上有三瓶啤酒，把酒瓶中的酒分給幾個人喝，但喝各瓶酒的人數是不一樣的。不過其中有一個人喝了每一瓶中的酒，且加起來剛好是一瓶，請問喝這三瓶酒的各有多少人？

26 · 捕魚還是曬網

| 難度指數：★★★ 所用時間：（ ）秒 | 答案見P.203 |

有句諺語：「三天捕魚兩天曬網」。某人從1990年1月1日起開始「三天捕魚兩天曬網」，問這個人在1991年10月25日是「捕魚」還是「曬網」？1992年10月25日呢？1993年10月25日呢？

27 · 郵資的搭配

| 難度指數：★★★ 所用時間：（ ）秒 | 答案見P.203 |

某人有四張五元的郵票和三張十二元的郵票，用這些郵票中的一張或若干張可以得到多少種不同的郵資？

28 · 買書

| 難度指數：★★★ 所用時間：（ ）秒 | 答案見P.203 |

小明放假時和爸爸一起去書店，他選中了六本書，每本書的單價分別為：310，170，200，530，90和720。不巧的是，小明的爸爸只帶了一千多塊，為了讓小明有一個愉快的假期，爸爸仍然同意買書，但提出了一個要求，要小明從六本書中選出若干本，使得相加的總和最接近1000元。你能夠幫助小明解決這個問題嗎？

29 · 假期調查

難度指數：★★★　　　所用時間：（　　　　）秒　　　　答案見P.203

暑假到了，有人對社區內的小朋友作了統計：在100位小朋友中，會騎自行車的有83人，會游泳的有75人，二者都不會的有10人，問：既會騎自行車又會游泳的有多少人？

30 · 鴨子

難度指數：★★★★　　　所用時間：（　　　　）秒　　　　答案見P.203

養鴨人養了九隻鴨，並把牠們用卡環分成了3組，每天正常吃飼料。如果他想讓鴨子在週期為6天的過程中，沒有兩隻鴨子卡在一起超過一次，那麼他可以怎樣卡這群鴨子？

31 · 喝酒

難度指數：★★★　　　所用時間：（　　　　）秒　　　　答案見P.203

有十九個人住旅店，每三人四天要飲五斤酒。總共住了四十五天，請問共飲了多少斤酒？

32・數錢

答案見P.203

難度指數：★★	所用時間：（ ）秒

聰聰的撲滿已經存了總數是100元的硬幣。一次，他要從裡面拿走75元，就把錢全倒了出來。他數錢的速度是30秒鐘5元，但他想了個辦法，花了不到3分鐘的時間就數出了75元，你知道聰聰是怎麼數錢的嗎？

33・現在是幾點？

答案見P.203

難度指數：★★★	所用時間：（ ）秒

小強的爸爸不知道現在的時間，但再過1000小時2000分3000秒，時針、分針、秒針正好重合在錶盤的「12」上。你說現在是幾點？

34・慢鐘

答案見P.203

難度指數：★★	所用時間：（ ）秒

小李有一台老時鐘，每小時慢6分，4點以前和電視上的時間對過。現在正好是12點，請問這台老時鐘還需多少分鐘才能指在12點？為什麼？

35 · 車速

難度指數：★★★　　　所用時間：（　　　　）秒　　　　答案見P.203

一輛汽車在公路上以穩定的速度行駛，司機看見里程表上是兩位數，他看了看手錶，記下時間。一小時後，再看里程表，仍然是兩位數，但數字的順序恰好與第一次看到的兩位數是顛倒的。又過了一小時，里程表變成了三位數，其數字恰好是第一次看到的兩位數中間加了一個0。請問：汽車的速度是每小時多少公里？三次里程表上的數字各是多少？

36 · 用水

難度指數：★★　　　所用時間：（　　　　）秒　　　　答案見P.203

3個人3天用3桶水，9個人9天用幾桶水？

37 · 蝴蝶採花蜜

難度指數：★★★　　　所用時間：（　　　　）秒　　　　答案見P.203

一隻蝴蝶外出採花蜜，發現一個大花園，裡面有很多花朵。於是牠立刻招來10個夥伴，但還是採不完。後來，每隻蝴蝶回去各找10隻蝴蝶，大家幫忙採，但還是剩下很多。接著，蝴蝶們又回去叫同伴，每隻蝴蝶又叫來10個同伴，但仍採不完。最後，所有的蝴蝶都回去招蝴蝶，每隻蝴蝶又各招了10隻蝴蝶。這一次，終於把這一片花蜜採完了。你知道，這一下子，共來了多少隻蝴蝶嗎？

38‧老人活了多少年

難度指數：★★★　　　所用時間：（　　　　）秒　　　　　答案見P.204

一位數學家的墓碑上刻著這樣一段話：「過路人，底下是我一生的經歷，有興趣的可以算一算我的年齡：我的生命前1/7是快樂的童年；過完童年，我花了1/4的生命鑽研學問。在這之後，我結了婚。婚後5年，我有了一個兒子，感到非常幸福。可惜我的孩子在世上的光陰只有我的一半。兒子死後，我在憂傷中度過了4年，也跟著結束了我的一生。根據以上的資料，你能計算出這位數學家的年齡嗎？

39‧兩鼠賽跑

難度指數：★★★★　　　所用時間：（　　　　）秒　　　　　答案見P.204

松鼠與家鼠參加一百公尺賽跑，當松鼠跑到終點時，家鼠才跑了85公尺。如果現在讓松鼠退到起點後15公尺，牠們一定會同時到達終點。請問，事實會如此嗎？為什麼？

40．蘋果的數量

難度指數：★★　　　　　所用時間：（　　　　　）秒　　　　　答案見P.204

一堆蘋果，一半的一半的一半
比一半的一半少半個，這堆蘋
果有多少個？

41．球有多少個

難度指數：★★　　　　　所用時間：（　　　　　）秒　　　　　答案見P.204

有個袋子裡裝有n個球，取球的規則是：每次取出n/2個球，然後，
又往袋裡放回一個球。取了345次以後，袋裡只剩下2個球。那麼，
開始時袋裡原有多少個球？

42．凳子的數量

難度指數：★★　　　　　所用時間：（　　　　　）秒　　　　　答案見P.204

某小吃店裡擺著有四隻腳的方凳和三隻腳的圓凳33個，共計100隻
腳。請你算一算，方凳和圓凳各有多少個？

43‧採蘑菇

答案見P.204

難度指數：★★★★　　　所用時間：（　　　）秒

清晨，甲、乙、丙、丁四個小朋友走進森林採蘑菇。九點的時候，他們準備往回走。走出森林之前，每個人數了數自己籃子裡的蘑菇，四個人加起來總共有72朵。但甲採的蘑菇有一半能吃。在往回走的路上，甲把有毒的蘑菇全都丟了；乙的籃子壞了，掉了兩朵，被丙撿起來放在自己的籃子裡。這時，他們三個人的蘑菇數正好相等。而丁呢，他在出森林的路上又採了一些，使籃子裡的蘑菇增加了一倍。走出森林後，他們坐下來，每人又各自數了數籃子裡的蘑菇。這次，大家的數目都相等。你算算看，他們準備往回走出森林時，各人籃子裡有多少蘑菇？走出森林後，又有多少蘑菇？

44 · 蜘蛛爬牆

難度指數：★★★　　　所用時間：（　　　）秒　　　答案見P.204

蜘蛛沿牆慢慢向上爬。一小時後，牠到達離頂點還有一半路程的位置。又一小時後，牠爬了剩餘路程的一半，即到達離頂點3／4路程的位置。在隨後的一小時中，牠又爬了剩餘路程的一半，此時到達離頂點7／8路程的位置。如果照這樣下去，蜘蛛需要多久時間才能到達牆的頂點？

45 · 灌水

難度指數：★★★★　　　所用時間：（　　　）秒　　　答案見P.204

有一個深25公尺的鐵製空水桶，每天從半夜0點起向這個水桶裡灌水，一直灌到午後6點，在這18個小時內，水上升到6公尺。從這之後，到夜間12點的6個小時內，水流出了2公尺，還剩4公尺。這樣，如以每天4公尺的速度增加下去，請問，水從桶邊最初溢出的時間，是在第幾天？

46 · 5枚硬幣

難度指數：★★★★　　　所用時間：（　　　）秒　　　答案見P.205

桌上放有5枚硬幣，都是圖案那面朝上，幣值那面朝下。如果每次只准翻動2枚，請問翻動幾次，可使這5枚硬幣的幣值那面都朝上？

47・數橄欖

難度指數：★★　　　　所用時間：（　　　　）秒　　　　答案見P.205

有一籃橄欖總數不超過100個，如果2個2個地數剩下1個，如果3個3個地數剩下1個，如果4個4個地數剩下1個，如果5個5個地數也剩下1個，如果6個6個地數還是剩下1個。問：這籃橄欖究竟有多少個？

48・幾隻鴨

難度指數：★　　　　所用時間：（　　　　）秒　　　　答案見P.205

小謝問劉媽媽家中養了幾隻鴨，劉媽媽笑著說：「我養的鴨數加上9，乘以9，除以9，減去9，結果還是等於9。」現在請你來算算，劉媽媽家一共養了多少隻鴨？

49．猴子和桃子

難度指數：★★　　　　所用時間：（　　　　　）秒　　　　答案見P.205

樹上結了許多桃子，樹上有一群猴子。每隻猴子若吃了2個桃子，樹上還剩4個桃子；每隻猴子若吃了4個桃子，就有2隻猴子吃不到桃子。請問樹上共有多少個桃子？樹上站著多少隻猴子？

50．買麵包車

難度指數：★★★★　　　所用時間：（　　　　　）秒　　　　答案見P.205

甲、乙、丙、丁四個人合買一台麵包車，甲付的錢是乙、丙、丁所付總數的1/2，乙付的錢是甲、丙、丁所付總錢數的1/3，丙付的錢是甲、乙、丁所付總錢數的1/4，丁付的錢為364元。問：買這台麵包車共花了多少錢？

51・吃烤玉米

難度指數：★★★　　　　所用時間：（　　　　）秒　　　　答案見P.205

1個成年人一次能吃4支烤玉米，4個小孩一次只能吃一支。現有成年人和小孩共100人，一次剛好吃完100支烤玉米。請你算一算，這100個人中，成年人和小孩各有多少人？

52・狩獵

難度指數：★★　　　　所用時間：（　　　　）秒　　　　答案見P.205

甲、乙、丙三位獵人一起上山打獵。甲打了3隻野豬，乙打的野兔隻數是甲、丙二人打的總數的一半，丙打的老鷹隻數是甲、乙二人打的隻數之和，問：乙、丙各打了多少隻野獸？

53 · 聽課

> 難度指數：★★★　　　所用時間：（　　　）秒　　　　　答案見P.205

有一位教授作學術方面的研究報告，事後有人問他：「這次共有多少人聽你講課啊？」教授説：「他們當中有一半是公務員，有四分之一是工人，有七分之一是農民，還有3名學生，你自己算算吧！」那麼，到底來了多少人呢？

54 · 人數

> 難度指數：★★★　　　所用時間：（　　　）秒　　　　　答案見P.205

某工廠新來了100名員工，他們當中有10人既沒上過大學也沒當過兵，有75個上過大學，有83人當過兵。請你算一算，這100名員工中既上過大學又當過兵的有多少人？

55‧一家四口

| 難度指數：★★★ | 所用時間：（　　　）秒 | 答案見P.205 |

有一個四口之家，四年前全家年齡之和是58歲，今年的年齡之和為73歲，其中父親比母親大三歲，姐姐比弟弟大兩歲。問：今年他們全家每人的年齡各是多少歲？

56‧賠稻穀

| 難度指數：★★ | 所用時間：（　　　）秒 | 答案見P.205 |

有三匹馬、四頭牛、五隻羊，趕到鄰村放牧時，吃了某農民的一大片稻穀，議定要賠償七石稻穀。黃牛一頭頂羊三隻，兩牛頂一馬。請問馬主、牛主和羊主，三家各攤多少稻穀？

57·安排房間

難度指數：★★★　　　所用時間：（　　　）秒　　　　答案見P.205

某公司招收一批新員工，現在要安排宿舍。如果每間宿舍住5人，結果多出1人；如果每間宿舍住6人，結果多出2人；如果每間宿舍住7人，結果多出3人。問：這批新員工至少有多少人？

58·滾鐵環

難度指數：★★★　　　所用時間：（　　　）秒　　　　答案見P.205

一個小鐵環沿著一個直徑是它3倍的大鐵環的圓周滾動。當它回到起點時，它轉了幾圈？

59・擲骰子

| 難度指數：★★★ | 所用時間：（　　　）秒 | 答案見P.206 |

如果你擲一個八個面的骰子8次，那麼它呈現8種不同點數的機率是多少？

60・打地鼠比賽

| 難度指數：★★★★ | 所用時間：（　　　）秒 | 答案見P.206 |

打地鼠比賽現在開始！參賽者有小美、小本和小湯。小美10秒鐘能打10隻地鼠；小本20秒鐘能打20隻地鼠；小湯5秒鐘能打5隻地鼠。以上各人所用的時間是這樣計算的；從第一擊開始，到最後一擊結束。他們是否有可能打成平手？如果不能，誰最先打完40隻地鼠？

61・血液標籤

難度指數：★★★　　　所用時間：（　　　）秒　　　　答案見P.206

在某醫院，有四個人的血液標籤被弄亂了，兩個人的血液標籤沒有錯，其他兩個人的標籤弄錯了。發生這種錯誤的情況有多少種？

62・磚的問題

難度指數：★★　　　所用時間：（　　　）秒　　　　答案見P.206

假使一塊磚和3/4塊磚再加3/4磅正好在天平上取得平衡。試問：一塊磚的重量是多少？

63 · 合作的工程

難度指數：★★★★	所用時間：（　　　）秒		答案見P.206

一項工程，甲獨做需要12天完成，乙獨做需要15天完成，丙獨做需要20天完成。現在由甲乙兩人合作4天，丙再加入一起做，完成這項工程一共要幾天？

64 · 火車過橋

難度指數：★★	所用時間：（　　　）秒		答案見P.206

有一座大橋全長1650公尺，火車全長370公尺。火車以每秒20公尺的速度通過大橋。從車頭上橋到車尾離橋要多少秒鐘？

65・吃話梅

難度指數：★★　　　　所用時間：（　　　）秒　　　　答案見P.206

姑姑給美美帶來一盒話梅，美美非常高興。她第一天就吃完了一半，第二天又吃了剩下的話梅的一半，第三天又吃去了這時所剩話梅的1/3，此時盒裡還剩下20顆話梅。你知道這盒話梅原來有多少顆嗎？

66・商人買家禽

難度指數：★★★　　　　所用時間：（　　　）秒　　　　答案見P.206

有一個商人花100元買了100頭家畜，馬1匹10元，豬1隻3元，兔1隻5角，請問這位農夫，馬、豬、羊各買了幾隻？

67・聰明的司機

司機家裡存放了一些酒。有一天，有一個鄰居過來要點酒。但是，司機家裡沒有秤，只有一個能裝5斤與3斤的酒瓶。但是，鄰居只想要4斤。你能替司機想出一個辦法，如何給鄰居4斤酒嗎？

68・投票選舉

一個班共有49人，一次，老師準備選3個排長，提出來9個候選人名單。全班每個人只能投一票，而票面上只能寫一個候選人的名字。每個當選的學生他們最低的得票數是多少？

69 · 小猴分桃

難度指數：★★★★　　　所用時間：（　　　）秒　　　答案見P.207

早晨，小猴把一天要吃的桃，按早、中、晚三餐依次放在三個盤子裡。看了看，覺得晚餐太多，早餐太少。於是，牠從第一盤裡拿了2個桃放在第二盤裡，又從第二盤裡拿了3個桃放在第三個盤裡，再從第三盤裡拿了5個桃放在第一盤裡。這時三個盤裡各有6個桃。小猴滿意地笑了。

想一想：小猴第一次分桃時，早、中、晚三餐各分得多少個桃？

70 · 渡河

難度指數：★★★　　　所用時間：（　　　）秒　　　答案見P.207

一艘小船只能載10人，現在有100人要渡河，請問至少需要多少次才能載完？

71 · 男女搭配

難度指數：★★　　　所用時間：（　　　）秒　　　答案見P.207

開同學會的時候，大家做了個遊戲。四個一排坐開。規定女孩身邊至少坐一個女孩，那麼有幾種可能的坐法？

117

72・牧場

| 難度指數：★★ | 所用時間：（　　　）秒 | 答案見P.207 |

牧場的動物圈裡，共有5隻袋鼠、3頭黃牛。如果你要從中選一隻袋鼠和一頭黃牛，請問共有多少種選法？

73・摘桃子

| 難度指數：★★ | 所用時間：（　　　）秒 | 答案見P.207 |

如果6個摘桃子的人可以在6秒鐘之內摘下6個桃子，那麼兩分鐘內摘120個桃子需要多少人呢？

74 · 小華幾歲

難度指數：★★　　　　所用時間：（　　　　）秒　　　　答案見P.207

小華出生後，每年的生日他都會有一個蛋糕，上面插著等於他年齡數的蠟燭。迄今為止他已經吹滅276根蠟燭。小華今年多大啦？

75 · 沒有順序的房間

難度指數：★★　　　　所用時間：（　　　　）秒　　　　答案見P.207

服務小姐把7個來住房的客人領到他們各自的房間（1號房到7號房），不巧的是，這些房間的鑰匙上沒有標明房號，而且服務小姐也搞不清鑰匙的順序。如果一把一把地試，那麼服務小姐要試多少次才能把全部房門都打開？

76 · 書頁

| 難度指數：★★★ | 所用時間：（ ）秒 | 答案見P.207 |

在給一本書印頁碼時，一個機械標數器總共印了3001個單位數字。你能否算出這本書到底有多少頁呢？

77 · 車站剪票

| 難度指數：★★★ | 所用時間：（ ）秒 | 答案見P.208 |

旅客在車站候車室等候剪票，並且排隊的旅客按照一定的速度增加，剪票速度一定，當車站開放一個剪票口，需用半小時旅客可以全部剪票進站；同時開放兩個剪票口，只需十分鐘旅客便可以全部進站，現有一班增開列車過境載客，必須在5分鐘內旅客全部剪票進站，問此車站至少要同時開放幾個剪票口？

78 · 跳遠比賽

難度指數：★★　　　　所用時間：（　　　）秒　　　　　答案見P.208

有60名同學參加了一次淘汰制立定跳遠比賽，必須安排多少場比賽？

79 · 蝸牛爬樹

難度指數：★★　　　　所用時間：（　　　）秒　　　　　答案見P.208

有一隻蝸牛爬一棵高60尺的樹，如果牠每天白天爬上5尺，晚上卻滑下2尺，問牠需要多少天才能爬到樹的頂端呢？

80 · 年齡

難度指數：★★★　　　所用時間：（　　　）秒　　　　　答案見P.208

聰聰的媽媽今年比聰聰大26歲，4年後媽媽的年齡是聰聰的3倍，聰聰和媽媽今年各多少歲？

81・生日禮物

| 難度指數：★★★★ | 所用時間：（　　　）秒 | 答案見P.208 |

布萊爾先生想起兒子吉姆快過生日了，就對兒子說：「你可以在過生日時得到你想要的任何東西，說說你的願望吧！」吉姆不加思索地說：「我希望有1籃蘋果，在我生日那天，分給3位要好的朋友。拿一籃蘋果的一半又一個給第一個人；又拿餘下的一半又一個給第2人；再拿最後所餘的一半又3個給第3人，這籃蘋果全部分光。」請你算算，吉姆要求的蘋果是多少個？

82・巧算年齡

| 難度指數：★★ | 所用時間：（　　　）秒 | 答案見P.208 |

有一家裡兄妹四個，他們4個人的年齡乘起來正好是14，你知道他們分別是多少歲嗎？（當然在這裡歲數都是整數。）

83 · 爺爺和孫子

難度指數：★★★　　　　所用時間：（　　　）秒　　　　答案見P.208

爺爺今年70歲了，他有三個孫子，大孫子20歲，二孫子15歲，小孫子5歲。請問，幾年以後三個孫子的年齡的和與爺爺年齡相等？

84 · 口香糖

難度指數：★★　　　　所用時間：（　　　）秒　　　　答案見P.208

薩約、萊德、皮克和伊芬用20美分買了20條口香糖，已知每條綠箭值4美分，黃箭1美分可買4條，白箭1美分可買2條。試問：孩子們買了多少條各種口香糖？

85・爬樓

難度指數：★★ 　　　所用時間：（ 　　　）秒 　　　答案見P.208

某人要到15層大樓的第9層辦事，不巧電梯壞了正在維修。所以，他就從1樓跑到了4樓，花了48秒。請問，以同樣的速度往上跑到達9層，需要多少秒時間？

86・取乒乓球

難度指數：★★★ 　　　所用時間：（ 　　　）秒 　　　答案見P.208

有黃、白、紅三種顏色的乒乓球各8個，混雜放在一個黑色小瓶裡，為了能保證取出的乒乓球有兩種顏色的各一對，請問至少得取出多少個？

87 · 多勞多得

難度指數：★★	所用時間：（　　　）秒	答案見P.208

有個莊園主人，雇了兩個工人為他種大豆。其中工人A是一個耕地好手，但不擅長播種；而工人B對耕地很不熟，但卻是播種的能手。莊園主人決定將20畝土地的大豆，讓他們倆承包一半。於是A從東頭開始耕地，B從西頭開始耕地。A耕地一畝用20分鐘，B卻用40分鐘，可是播種的速度B卻比A快三倍。勞動結束後，莊園主根據他們的工作量給了他們倆100法郎的工錢。請問他們倆應該如何分配？

88 · 雙胞胎

難度指數：★★	所用時間：（　　　）秒	答案見P.208

有一個女人在懷孕的時候，她的丈夫因事故離她而去。死前在遺書中對財產是這麼分配的：如生下男孩，分給他1/2，其餘屬妻子；如生下女孩，分給她1/3。其他屬妻子。不巧，生下來的是龍鳳胎，一男一女。這下，可難倒媽媽了，你能替她分一下嗎？

89 · 坐車

難度指數：★★　　　　所用時間：（　　　）秒　　　　答案見P.208

一位馬車夫拉著甲、乙兩位乘客，兩位乘客是往同一方向走的。走了4公里的路，甲下車了。然後，又走4公里乙才下車。車費一共是12個銅錢。問：甲、乙各應分攤車費多少？

90 · 平均速度

難度指數：★★★　　　　所用時間：（　　　）秒　　　　答案見P.209

一輛汽車駛經一座拱橋，拱橋的上坡與下坡路程是一樣的。汽車行駛拱橋上坡時時速為6公里，下坡時速為12公里。問：它的平均速度是多少？

91・工錢

| 難度指數：★★　　　所用時間：（　　　）秒 | 答案見P.209 |

三位婦女一起住進一個出租的庭院，清潔方面由她們自己負責。有一個地方是三家公用的，但是卻長滿草。於是，A夫人清理了7天，B夫人清理了5天，就全部清理乾淨了。因為C夫人正在懷孕，就準備拿出24美元讓她們兩人分。請問，這筆錢應該怎麼分才算合理。

92・農民的辦法

| 難度指數：★★　　　所用時間：（　　　）秒 | 答案見P.209 |

一位山農有8塊山田，一塊山田放了八隻狗。每隻狗吃掉8隻黃鼠狼，每隻活的黃鼠狼能吃掉8串玉米，而每串玉米可以產8單位的玉米粉。問：這些狗挽救了多少單位的玉米粉？

93‧彩票誘惑

難度指數：★★　　　　所用時間：（　　　）秒　　　　答案見P.209

抽彩票能中大獎，只要你足夠幸運的話。如果讓你從裝有10張彩票的盒子裡抽一張，或者從裝有100張彩票的盒子裡抽10次，每次一張，每抽完一次要把彩票放回，你覺得哪種中獎的機率大呢？

94‧水果的價格

難度指數：★★　　　　所用時間：（　　　）秒　　　　答案見P.209

有以下三個水果籃分別標著三種價格：兩個蘋果、三個桔子、4根香蕉1.45美元，兩個桔子、三根香蕉、四個蘋果1.30美元，兩根香蕉、三個蘋果、四個桔子1.30美元。假如某人只要一根香蕉、一個蘋果、一個桔子，請問需要付出多少錢？

95 · 咖啡廳的擺設

難度指數：★★★★　　　所用時間：（　　　）秒　　　　答案見P.209

在一家咖啡廳的大廳裡，有幾張3隻腳的凳子和4隻腳的椅子，並且它們都有人坐著。如果你數出房間裡有39隻腳，那麼是否有可能算出有幾張凳子，幾把椅子和幾個人呢？

96 · 節目遊戲

難度指數：★★★　　　所用時間：（　　　）秒　　　　答案見P.209

假設你被選中參加一個遊戲節目，有機會贏得一輛轎車，共有三扇門，其中有一扇門後面是汽車，其他兩扇門後面各是一隻山羊。
你選中一扇門，然後主持人在剩下的兩扇門打開一扇，走出一隻山羊。這時主持人問你是不是要改變選擇，還是堅持原先的選擇。你應該怎麼辦呢？是選另一扇門還是堅持原先的那扇門？

97・取佛珠

答案見P.210

難度指數：★★★　　　所用時間：（　　　　）秒

一串由23個珠子串成的佛珠，你現在要從中取走幾個珠子，使截斷的佛珠能重新組成珠子數可以為1到23任何一個數的佛珠。你最少要取走幾個？

98・中國車牌照

答案見P.210

難度指數：★★　　　　所用時間：（　　　　）秒

在中國，汽車的牌照一般是這樣的。吉・B12345，吉代表一個省份的簡稱，B代表26個字母中的其中一個，12345分別代表十個數字中的五個。那麼，假如現在一個省份只能用一個簡稱，情況只按上述所說的，中國應該可以辦多少個牌照？

99 · 買東西

難度指數：★★★　　　所用時間：（　　　　）秒　　　答案見P.210

「請給我三股絲線，四股絨線。」小約翰拿出31美分（正確的價款），往櫃檯上一放。老闆去拿商品時，小約翰喊了起來：「我改變主意了，現在我想要四股絲線，三股絨線」，「那樣的話，你的錢就差一美分了。」店主一面把東西放在櫃檯上，一面回答。「不，不！」小約翰拿起商品，飛快地跑出店外，「你才少我一美分呢！」試問：一股絲線和一股絨線，各值幾美分？

100 · 乾洗店的故事

難度指數：★★★★　　　所用時間：（　　　　）秒　　　答案見P.210

斯達克和布誼諾把他們穿得很髒的領帶與袖套，總共30件，拿到一家中國人開的洗衣店裡去洗滌。幾天之後，布誼諾從洗衣店裡取回了一包送洗物，他發覺其中正好包括當初送洗的袖套的一半與領帶的三分之一，他為此付出洗滌費27美分。已知4個袖套和5條領帶洗滌費相等。試問：斯達克把剩下的送洗物全部取回時，他要支付多少洗滌費？

101‧書價

難度指數：★★　　　　所用時間：（　　　　　）秒　　　　答案見P.210

一對姐妹輪流去買書，妹妹買了《情詩300首》和《前生是誰埋了我》各一本，付了100元，找回10元。姐姐連續買了4本《情詩300首》，再買3本《前生是誰埋了我》，給完錢才後悔，改買3本《情詩300首》加4本《前生是誰埋了我》，結果省了10元。 問題：這兩本書分別賣多少錢？

102‧生意的決策

難度指數：★★★　　　　所用時間：（　　　　　）秒　　　　答案見P.210

一位經商有道的中國老闆對他小兒子說：「波兒，我的孩子，一筆好生意，不在於我們買進貨物時要花多少錢，而在於我們能將它們賣得一個好價錢。我從這套剛剛賣出去的精品衣服中賺得了10%的利潤，但如果我用比原來進價低10%的價錢買進，而以賺20%利潤的價格賣出，那麼我就要少賣25美分。現在要問你：這套衣服我賣了多少錢？」

103 · 貨物的批發

難度指數：★★★★　　　所用時間：（　　　　）秒　　　答案見P.210

有一堆貨物，分別發送給甲、乙、丙……商店。甲商店分得100個和剩下的十分之一。剩下的貨物分給乙商店200個和再次剩下的十分之一。丙商店在取走300個和剩下的十分之一……以此類推，結果各商店分得的數量恰好都相同，並無多少之分。你知道這批貨物共有多少個？分給幾個商店？每個商店分得多少？

104 · 多少頭牛

難度指數：★★★　　　所用時間：（　　　　）秒　　　答案見P.210

有一個人，身上有五百兩銀子，買了五百頭牛。大牛每頭10兩銀子，小牛每頭5兩銀子，幼牛每頭半兩銀子，那麼他買大牛、小牛、幼牛各多少頭？

105 · 分配魚利

難度指數：★★★★　　所用時間：（　　　）秒　　　　答案見P.210

五個男孩（我們將稱之為A、B、C、D、E）有一天出去釣魚，A與B共釣到14條魚，B與C釣到20條魚，C與D釣到18條，D與E釣到12條，而A、E兩人，每人釣到的魚的數量一樣多。五位孩子用下列辦法瓜分他們的戰利品。C把他釣到的魚和B、D兩人的合在一起，然後大家各取三分之一。別的孩子們也做同樣的事，也就是每個孩子和他的左、右兩位夥伴把他們的捕撈所得合在一起，等分為三份，再各取其一。D和C、E聯合，E和D、A聯合，A和E、B聯合，B和A、C聯合。奇妙的是，在這五次聯合後再分配的情況下，每次都能等分成三份，從來都不需要把一條魚再分割。過程結束時，五個孩子分到手的魚都一樣多。你能不能說出，開始時每個孩子各自釣到了多少條魚？

106 · 喝牛奶

難度指數：★★★★　　所用時間：（　　　）秒　　　　答案見P.210

1塊美金喝一瓶牛奶。喝完的空瓶，兩個可以重新換一瓶牛奶。你有10塊美金，請問你最多能喝多少瓶牛奶？

107 · 蠟燭的消耗

房間裡電燈突然熄滅。妹妹點燃了兩支備用的蠟燭。在燭光下繼續讀書，直到爸爸把電源接好。天亮後，需確定昨晚斷電的時間有多長，妹妹當時沒有注意斷電開始的時間，也沒有注意是什麼時候來的電，也不知道蠟燭原來的長度。她只記得兩支蠟燭是一樣長短的，但粗細不同，其中粗的一支能用5個小時（全用完），細的一支4個小時用完。兩支蠟燭都是經她點燃的新蠟燭。她沒找到蠟燭剩餘的部分，因為爸爸把它扔掉了。

「你能記得殘餘部分有多長嗎？」妹妹問爸爸，「兩支蠟燭不一樣，一支殘燭的長度等於另一支殘燭長度的4倍。」

妹妹根據以上資料，算出了蠟燭的燃燒時間。你能算出來嗎？

108 · 花落知多少？

有兩棵樹，夏天的時候，一共開了100朵花。一棵開得多，一棵開得少，但最後結了同樣多的果實。一個小孩對另一個小孩說，如果這棵樹能有那棵那麼多的花，那麼這棵樹，能結15個果實。另一個小孩說，如果那棵樹只有這棵樹這麼多的花，那麼那棵樹將只能結6個果實。

你知道兩棵樹各開了多少朵花嗎？

109‧分瓜

| 難度指數：★★★　　　　所用時間：（　　　　）秒 | 答案見P.211 |

慧欣家來了十二位同學。慧欣的奶奶想用甜瓜來招待這十二位同學。可是家裡只有7個甜瓜。怎麼辦呢？不分給誰，不好；分多分少，也不好。那就只好把甜瓜切開了，可是又不能切得太碎。慧欣的奶奶希望每個甜瓜最多切成4塊？應該怎麼分才好呢？

110‧杯子有多重？

| 難度指數：★★　　　　所用時間：（　　　　）秒 | 答案見P.211 |

有一婦人，買了一大瓶醬油。她不知道醬油有多少，但知道連瓶子共有5千克。現在，因為做醬鴨，用去了剛好一半的醬油，剩下的醬油連瓶子還有3千克。你知道，瓶子有多重？醬油有多重嗎？

111‧門票多少錢？

難度指數：★★★★　　　所用時間：（　　　）秒　　　答案見P.211

在日本的城市大阪，有一座公園，門口掛著一個門票是四位數○○○○的價位牌。每當到了假日的時候，牌子就會倒過來，轉180度。這時的門票價，將會降到比原來的價格少7455日元的一個四位數門票價。你知道，原先的那個價格是多少日元嗎？

112‧飛禽與走獸

難度指數：★★　　　所用時間：（　　　）秒　　　答案見P.211

農場主人一共買了100隻飛禽與走獸。有一天，鄰居問他所買的飛禽與走獸各有多少？農場主人說：「總共30頭，100隻腳。」鄰居搖搖頭。農場主人說：「你應該知道的。」你知道嗎？

113・九命貓

答案見P.211

難度指數：★★★　　　所用時間：（　　　　）秒

「一貓九命」，現在有一個有關貓的九條命的遊戲讓大家來做：一隻
貓媽媽已經度過了她9條命中的7條，她的孩子中，一些已經度過了
6條，另一些則只度過4條。貓媽媽和她的小貓總共還剩25條命。你
能算出總共有幾隻貓嗎？

114・虛擬世界

答案見P.211

難度指數：★★★★★　　　所用時間：（　　　　）秒

在一個網路遊戲中，你拿著武器和一頭獅子或三隻老虎搏鬥。你知
道你戰勝一頭獅子的機率是1/7，戰勝一隻老虎的機率是1/2。如果
真的發生搏鬥的話，你會選擇誰作為對手？

115・擲球

| 難度指數：★★★★　　　所用時間：（　　　　）秒 | 答案見P.211 |

一個小孩隨機地往兩公尺遠的5個盒子裡扔5顆球，那麼每個盒子裡恰有一顆球的機率是多少？

116・養了多少隻？

| 難度指數：★★　　　　　所用時間：（　　　　）秒 | 答案見P.211 |

小李的爸爸，有一個魚缸，裡面養了很多的烏龜。有來自南方的彩紋烏龜，與來自北方的綠蔭烏龜。現在知道兩種烏龜的數相乘的積數，在鏡子裡一照，正好是兩種烏龜的總和。你能告訴我，小李的爸爸各養了多少隻彩紋烏龜與綠蔭烏龜嗎？

117・加法

難度指數：★★　　　　所用時間：（　　　　）秒　　　　答案見P.211

有一位著名的數學家，小時候很喜歡數學。有一天，老師在課堂上出了一道題：「1＋2＋3＋4＋5＋6＋7＋……＋100，和是多少？」正當同學們一個數一個數的往上加時，那位數學家卻脫口而出：「5050。」你知道，他是如何這麼快就算出來的嗎？

118・稱重

難度指數：★★　　　　所用時間：（　　　　）秒　　　　答案見P.212

用一架天秤稱東西。稱東西時，砝碼只能放在天秤的一邊，而現在各有1克、2克、3克、5克、7克、15克的砝碼各一個。請問，可以稱出幾種不同的重量？

119 · 望遠

難度指數：★★★★★　　所用時間：（　　　　）秒　　　　答案見P.212

25隻蝴蝶自由地停在一株植物的草鬚上，排成一長排。每一隻都看著離自己最近的一隻，不計草鬚兩端的兩隻蝴蝶，百分之幾的蝴蝶沒有被看著？

120 · 分兔

難度指數：★★　　所用時間：（　　　　）秒　　　　答案見P.212

婷婷要隨父母出國。出國之前，她要把她所養的18隻兔子分給她的三個好朋友。婷婷給了她們一張紙條，上面寫著「留給梅1/2，留給豔1/3，留給慧1/9，」然後就出國了。但是，在同一天，有一隻兔子不小心被狗咬死了。這17隻兔子用2、3、9都無法整除。這真是個難題，你知道應該怎麼解決嗎？

121‧賺了多少錢

一個人從市場上花6塊錢買了個餅，買了之後想想，又用7塊錢賣了。賣掉之後突然又嘴饞，於是花8塊錢買回來。回家後，親戚又送了一個餅，於是用10塊錢賣掉了。這個人買餅、賣餅，一共賺了多少錢？

122‧放牛

一個農夫要拉四頭牛到對面的一個村莊。四頭牛從此村到彼村，大牛要走1小時，二牛要走2小時，三牛要走4小時，小牛要走5小時。現準備一次同時拉走2頭牛，回來時還要騎回來一頭牛，兩頭牛以走得慢的那頭所需要的時間為正常時間。請問，你最少得花多少時間讓四頭牛從農夫所在的村莊到對面的那個村莊？

123・花園裡的花

難度指數：★★★　　　所用時間：（　　　）秒　　　答案見P.212

花園裡有玫瑰、月桃、百合三種花，無論何時你摘下三朵花，至少有一朵是玫瑰，一朵是百合。根據以上資料，你能知道花園裡最多有多少朵花嗎？

124・小孩賽跑

難度指數：★★★　　　所用時間：（　　　）秒　　　答案見P.212

A、B、C、D四個孩子在操場上賽跑，一共比賽四次，其中A比B快的有三次，B比C快的也有三次，C比D快的也是三次。 或許大家會想到D一定是最慢。事實上，在這四次中，D也比A快三次。 這是什麼情況呢？

125・美酒共飲

難度指數：★★★★　　　所用時間：（　　　）秒　　　答案見P.212

有兩個八斤的容器，都盛滿酒，另有一個三斤的空容器。今有甲、乙、丙、丁四人，如何在沒有其他工具的情況下，僅用這三個無刻度的容器，讓上述四人分享美酒？

126・翻面遊戲

難度指數：★★★　　　所用時間：（　　　）秒　　　答案見P.213

7個硬幣都反面朝上。現在要求你把它們全部翻成正面朝上。但每翻一次必須翻5個硬幣。根據這條規則，你最終能把它們都翻成正面朝上嗎？至少需要翻動幾次？

127 · 上菜

難度指數：★★　　　所用時間：（　　　）秒　　　答案見P.213

一名侍者有兩個盤子A和B，如果要端上兩份點心a和b。請問：他有幾種方法可以使用？

128 · 端水果

難度指數：★★　　　所用時間：（　　　）秒　　　答案見P.213

如果有3個碗A、B、C，你可以用多少種不同的方法端上兩片水果a、b？

129 · 分咖啡

難度指數：★★　　　所用時間：（　　　）秒　　　答案見P.213

客桌上有14個杯子，裡面分別裝了滿杯的咖啡7杯，半杯的咖啡7杯。現在不能改變任意一個杯裡咖啡的量，你能否將這些杯子分成3組，每組不超過5個杯子，使得每組咖啡的量相同？

130・三個遊戲代幣

小磊有三個遊戲代幣，一個一面正一面反，一個兩面都正，一個兩面都反。它們都放在一個口袋裡。假如小磊從中取出一個放到桌子上，不去看它，那麼兩面相同的機率是多少呢？

131・擲骰子

隨便投兩個骰子，其點數和為偶數的機率是多少？

132・賭博的程序

難度指數：★★★　　　　所用時間：（　　　　）秒　　　　答案見P.213

很多的賭博遊戲中，要開始得先擲得6點。一次往往不能擲得6點，在許多新遊戲中，你可以連著擲幾次，得到一個6點。如果要保證以50%以上的機率擲得6點，那第一輪得讓你擲幾次？

133・找書

難度指數：★★★　　　　所用時間：（　　　　）秒　　　　答案見P.213

你原本打算寄九個外形完全相同、重量完全相等的包裹，但是因為一時疏忽，你發現有一個包裹裡面多裝了一本書。你現在不想把所有的包裹都打開，想用最快的方式把它找出來。如果給你一台秤，你至少得稱幾次才能把那個多裝了書的包裹找出來？

134．顛碗

答案見P.213

難度指數：★★★　　　所用時間：（　　　）秒

有四個碗，碗口向上，每次顛倒三個，至少要翻幾次，才能使它們碗口全部朝下？

135．天平稱重

答案見P.213

難度指數：★★★　　　所用時間：（　　　）秒

天秤是用來稱物體的重量，但是並不是稱多少克的東西就需要有多少個砝碼。經物理學家驗證，稱1克到40克（全部是整數）的重量，用4個砝碼就行了。你知道，這四個砝碼分別多少克嗎？

136・特別的年齡

難度指數：★★　　　　所用時間：（　　　　）秒　　　　答案見P.214

一個人生於西元前10年，死於西元10年。死的那一天，正好是他生日的前一天。請問，此人死時到底多少歲？

137・吵架

難度指數：★　　　　所用時間：（　　　　）秒　　　　答案見P.214

有兩個先是各自離了婚，然後才共同生活在一起的男人和女人。聽說他們特別愛吵架，婚後每天必吵一次。可是，上個月，他們才吵了25次。這是什麼原因呢？

138・纜車

難度指數：★★★　　　　所用時間：（　　　　　）秒　　　　答案見P.214

在一個鄉村與一座山峰之間，有一台纜車上下運行。纜車的上行與下行速度是相同的，而且每10分鐘上下相互錯過一次車。那麼請問，在1小時內能到達山頂的有多少台？

139・硬幣的數量

難度指數：★★　　　　　所用時間：（　　　　　）秒　　　　答案見P.214

甲有5分的硬幣，乙有2分的硬幣，丙有1分的硬幣，但不知各有多少枚。只知乙的硬幣枚數比丙多1倍，甲的硬幣枚數比乙多1倍，三人所有的硬幣合在一起，恰好是1元。問甲、乙、丙現在各有多少枚硬幣？

140 · 祕書與鑰匙

難度指數：★★　　　所用時間：（　　　　）秒　　　答案見P.214

某公司的一個辦公室有三個上鎖的文件櫃，每個櫃子只有兩把鑰匙，而辦公室裡共有三名祕書，都需要隨時打開任何一個櫃子。為了安全，又不能將鑰匙放在辦公室裡。問：在不增加鑰匙的情況下，如何才能保證三人隨時都能打開任何一個櫃子？

141 · 電話號碼

難度指數：★★　　　所用時間：（　　　　）秒　　　答案見P.214

小剛在火車上認識了一位漂亮的小姐。他們約定以後繼續聯絡，所以小姐給小剛她的電話號碼。但是回家後，小剛把電話號碼給弄丟了。他只記得小姐的電話號碼由以下七個數字排列成：9、8、6、5、4、3、2，但忘記它們的順序。如果他隨機打一個由這7位數字排成的電話，那麼正確的可能性有多少？

142・狗啃骨頭

難度指數：★　　　　所用時間：（　　　）秒　　　　答案見P.214

如果3隻狗在6分鐘內啃掉3塊骨頭。那麼一隻半的狗啃掉一塊半的骨頭得用多少時間？

143・散步的情侶

難度指數：★★★　　　所用時間：（　　　）秒　　　　答案見P.214

在路上有一對男女並排走過去。初看時，他們正好都用右腳同時起步。而後則因男的跨步大，女的3步才能跟上男的2步。試問，從都用右腳起步開始到二人都用左腳跨出為止時，女的應走出多少？

144‧皮套的價格

難度指數：★★　　　所用時間：（　　　）秒　　　答案見P.214

走進西班牙一家禮品商店，看到一架照相機，這種照相機在日本連皮套共值3萬日元，可是這家商店要310美元，折合日幣約為4萬多日元。照相機的價錢比皮套貴300美元，剩下的就是皮套的價錢。請問：現買一副皮套拿出50美元，應該找多少零錢？

145‧狗捉鼠

難度指數：★★　　　所用時間：（　　　）秒　　　答案見P.214

10隻狗在10分鐘能捉到10隻老鼠。現在，多少隻狗才能在100分鐘內捉到100隻老鼠呢？

146‧硬幣的機率

難度指數：★★　　　所用時間：（　　　）秒　　　答案見P.214

露絲向傑克請教機率，她對傑克說：「擲三枚硬幣，它們全面正面朝上或反面朝上的機率都是1/2，因為你擲三枚硬幣，至少兩枚同一面朝上，而剩下的一枚正面朝上或反面朝上的機率又是相等的。」露絲說的對嗎？如果不對，為什麼？

147・松鼠覓食

答案見P.215

難度指數：★★★　　　　所用時間：（　　　　）秒

7隻松鼠住在同一個窩裡。牠們很有組織，每天派3隻松鼠出去覓食。7天後，每隻松鼠都恰好覓食過一次。比方說，第一天1、2、3號松鼠出去覓食，那麼就有1—2、1—3、2—3這三對。根據這些情況，你能算出一週內牠們是如何安排覓食順序的嗎？

148・航行的輪船

答案見P.215

難度指數：★★★　　　　所用時間：（　　　　）秒

每天中午有一艘輪船從法國巴黎的勒阿佛爾開往美國的紐約，且每天同一時間也有一艘輪船從紐約開往勒阿佛爾。輪船在途中都需要七天七夜。假定所有的輪船都以同速、同一航線行駛，問某艘從勒阿佛爾開出的輪船，在到達紐約時，能遇到幾艘從紐約開來的輪船？

149 · 漏選者

難度指數：★★　　　所用時間：（　　　）秒　　　答案見P.215

一位排長有一次需要帶幾個人執行一項任務。現在他手中有10人，而他只想帶9人。於是，他讓10人站成一排。「一、二」「一、二」的報數。凡報「一」者就站到一邊，作為自己選出的人。第一次有5人被選出，第二次有3人被選出，第三次在剩下的二人中又選出1人。這樣，一共選出了9人。現在問：一開始10人隊伍中，排第幾位的人是最後漏選者？

150 · 射擊

難度指數：★★　　　所用時間：（　　　）秒　　　答案見P.215

阿根與阿延都擅長裝彈子打中目標。如果阿根有兩粒彈子而阿延只有一粒，那麼阿根獲勝的機率是多少？

151 · 袋中取物

難度指數：★★★　　　所用時間：（　　　）秒　　　答案見P.215

一個布袋裡裝了一顆紅蘋果或者一顆綠蘋果。現在再放進一顆紅蘋果，布袋裡就有了兩顆蘋果。現在你從布袋裡取出一顆蘋果，它是紅色的。那麼你能算出剩下的蘋果也是紅色的機率嗎？

152・擲硬幣

難度指數：★　　　所用時間：（　　　）秒　　　答案見P.215

小慧讓小豔擲硬幣200次，並記下每一次的結果。當她把結果給小慧後，小慧想知道她是否真的投了硬幣。你能替小慧想想，該用什麼辦法檢驗呢？

153・蜜蜂圈的遊戲

難度指數：★★　　　所用時間：（　　　）秒　　　答案見P.215

有13隻蜜蜂都在靠近花心的地方，每人每次把一到兩隻蜜蜂移到花瓣外面。誰抓到最後一隻蜜蜂就獲勝，如果你的對手先來，那你能想出一種策略，使你每次都能獲勝嗎？

154・拆橋

難度指數：★　　　所用時間：（　　　）秒　　　答案見P.216

一條河流上共有7座橋，平均每隔4公里一座。後來，人們決定將橋之間的距離由4公里改為6公里。這樣，有的橋需拆掉重架，有的則可以保留。問：最多可以保留幾座？

155 · 速度計算

難度指數：★★★　　　所用時間：（　　　）秒　　　　答案見P.216

一輛汽車以每小時80公里的速度行駛一段距離後，再以每小時120公里的速度原路返回。請問這輛車在行駛過程中的平均速度是多少？

156 · 算頁數

難度指數：★★　　　所用時間：（　　　）秒　　　　答案見P.216

有一份報紙少了四頁，其中一頁是第6頁；而報紙的最後一頁是第24頁。那麼少的另外三頁應該是哪三頁？

Think-it Game

思維
維
遊戲

 科學遊戲

1・生命的機率

難度指數：★★　　　所用時間：（　　　　）秒　　　答案見P.216

太平洋戰爭期間，美兵受到日軍襲擊。在一艘船上，一名美兵把隨身攜帶的機密文件放在一個被日軍炮彈擊破的洞中，他認為敵人的炮彈再打在這裡的機率非常小。他的想法對嗎？

2・浮木下沈

難度指數：★　　　所用時間：（　　　　）秒　　　答案見P.216

有一小木塊浮在裝滿水的水桶中，在不把它往下壓，也不增加重量的情況下，如何才能使小木塊沈到水桶底呢？

3・雞蛋的速度

難度指數：★★　　　所用時間：（　　　　）秒　　　答案見P.216

往一個籃子裡放雞蛋，假定籃子裡的雞蛋數目每分鐘增加1倍，這樣，12分鐘後，籃子滿了。那麼，請問在什麼時候雞蛋會裝滿半個籃子？

4・羊吃草

難度指數：★　　　　所用時間：（　　　　）秒　　　　答案見P.216

有一隻羊，一年吃掉草地上一半的草，請問羊把草全部吃光，需要多少年？

5・分鞋

難度指數：★★　　　　所用時間：（　　　　）秒　　　　答案見P.216

一個烈日當空的夏天，有兩個盲人各自買了兩雙款式一樣的黑布鞋與白布鞋，途中兩位盲人不小心將自己的和對方的鞋子混在一起，他們兩個怎麼樣才能取回自己的黑布鞋與白布鞋。

6・2公尺長魚竿

難度指數：★　　　　所用時間：（　　　　）秒　　　　答案見P.217

小光釣魚回來，要坐公車。他的魚竿長兩公尺，而且不能折疊，可是公車規定：兩公尺以上物品不能上車（包括兩公尺，人除外），但是小光還是上車了，而且沒有破壞公車的規定。你知道，為什麼嗎？

7 · 蚯蚓

難度指數：★　　　　所用時間：（　　　）秒　　　　答案見P.217

人們都說蚯蚓切成兩段仍能再生，小華不信，於是抓來一條蚯蚓，將牠切成了兩半，可是蚯蚓卻死了，為什麼？

8 · 兩種子彈

難度指數：★★　　　　所用時間：（　　　）秒　　　　答案見P.217

你認為用鋁製的子彈還是塑膠製的子彈，能把樹幹打穿？

9 · 降旗

難度指數：★★　　　　所用時間：（　　　）秒　　　　答案見P.217

按規定，升旗與降旗的速度是一樣的。但是有一次，升旗員儘管按規定辦事，但他在降半旗時卻比平時升旗用的時間還要多。你知道這是什麼原因嗎？

10 · 試驗

難度指數：★　　　　所用時間：（　　　　）秒　　　　答案見P.217

在一個加滿水的水盆裡，放入一個雞蛋，如果這個雞蛋浮在水面上，請問這個雞蛋是生的還是熟的？

11 · 智取鐵球

難度指數：★★★　　　所用時間：（　　　　）秒　　　　答案見P.217

有一粒小鐵球掉進一條石縫裡，如果用磁鐵去吸，因石縫太深，磁鐵放不下去；如果用鐵絲去撥動小鐵球，因石縫太窄，也無法撥上來。那麼，還有什麼辦法才能把小鐵球取出來呢？

12 · 搖橘子

難度指數：★★★　　　所用時間：（　　　　）秒　　　　答案見P.217

如果你搖晃一個籃子裡的橘子，你認為是大的橘子會跑到上邊或是掉出籃子？還是小的橘子會跑到上邊或是掉出籃子？

13‧大鐵球和小鐵球

難度指數：★★★★　　　所用時間：（　　　　）秒　　　答案見P.217

有兩個鐵箱子裝了大鐵球與小鐵球，它們的體積是一樣的。如果把它們分別放在天秤的兩端，你認為它們會保持平衡嗎？

14‧走私犯

難度指數：★★★　　　所用時間：（　　　　）秒　　　答案見P.217

雖然每一個遊客都通過了海關的檢查，但是一位細心的海關官員還是叫住了其中的一個遊客，要求複查他的一個箱子，因為官員發現了一件裝著重物的行李。你知道是什麼引起海關官員的注意嗎？

15‧打獵

難度指數：★★★　　　所用時間：（　　　　）秒　　　答案見P.217

一個獵人舉起他的獵槍瞄準一隻猴子，扣了扳機。恰在此時，猴子鬆開了原本抓著的樹枝往下落，不考慮空氣的阻力，子彈能射中猴子嗎？

16 · 旋轉的車輪

難度指數：★★★　　　所用時間：（　　　　）秒　　　　答案見P.218

一個坐在轉椅上的女孩，手裡用木棍支撐著一個正在旋轉著的自行車輪子，你會發現什麼嗎？

17 · 溜冰

難度指數：★★　　　所用時間：（　　　　）秒　　　　答案見P.218

一個溜冰者在溜冰場的地面上轉圈，兩臂伸展。當她把雙手移到胸前時會發生什麼現象？

18 · 火車的危險

難度指數：★★★　　　所用時間：（　　　　）秒　　　　答案見P.218

為什麼當一列火車高速駛過車站時，人如果太靠近軌道的邊緣會非常危險？

19‧人的眼睛

難度指數：★★　　　所用時間：（　　　）秒　　　答案見P.218

在一張淺灰色的紙上，左邊畫著一隻紅色的鳥，右邊畫著一個鳥籠，僅僅透過看這幅圖，你能使這隻鳥進入籠子裡嗎？

20‧鯰魚效應

難度指數：★★★　　　所用時間：（　　　）秒　　　答案見P.218

沙丁魚的天敵是鯰魚。西班牙人愛吃沙丁魚，但沙丁魚非常嬌貴，極不適應離開大海後的環境。當漁民們把剛捕撈上來的沙丁魚放入魚槽運回碼頭後，過不了多久沙丁魚就會死去。而死掉的沙丁魚味道不好銷量也差，如果抵港時沙丁魚還活著，活魚的賣價就要比死魚高出若干倍。為延長沙丁魚的活命期，漁民想盡各種方法讓魚活著到達港口。後來漁民想出一個法子，保證沙丁魚能在抵達港口時仍然活著。你知道漁民想的是什麼辦法嗎？

21 · 有錢人父子

難度指數：★　　　所用時間：（　　　　）秒　　　答案見P.218

一個有錢人和他十歲的小兒子，把家裡的貴重物品裝進兩個木箱裡，並且從家門口開始，在數了20步的地方，挖了個洞，把木箱埋了下去；有錢人的小兒子從家門口開始，在數了10步的地方，把自己的小木箱也埋了下去。之後，他們就搬離這裡。

6年後，有錢人和他的小兒子回到了老家。房子還在，於是有錢人從大門口起數了20步，挖出了大箱子，他的兒子也從大門口起數了10步，挖呀挖呀，怎麼也挖不到小木箱。你知道為什麼有錢人的兒子挖不到小木箱嗎？

22 · 取地瓜

難度指數：★★　　　所用時間：（　　　　）秒　　　答案見P.218

小剛要到地瓜窖裡去取一個地瓜，小亮給他手電筒照明，小剛卻堅持要用蠟燭照明。你知道這是為什麼嗎？

23 · 鳥、螃蟹和蝦

難度指數：★★　　　所用時間：（　　　　）秒　　　答案見P.218

有一次，鳥、螃蟹和蝦，一起想拉動一條魚，三個傢伙套上繩索，拚命用力拉，可是就是拉不動。其實，這只是一條小魚，只要螃蟹自己就能拉得動。但是為什麼加上鳥和蝦就拉不動了呢？

24 · 兩鬼採蜜

難度指數：★★★　　　所用時間：（　　　）秒　　　答案見P.218

大鬼和小鬼好吃蜂蜜，都有養蜂的習慣。他們各有一個蜂箱，養著同樣多的蜜蜂。有一天，他們決定比賽看誰的蜜蜂產的蜜多。

大鬼想，蜜的產量取決於蜜蜂每天對花的「造訪量」。於是他買來了一套昂貴的測量蜜蜂造訪量的績效管理系統。在他看來，蜜蜂所接觸的花的數量就是其工作量。每過完一段時間，大鬼就公佈每隻蜜蜂的工作量；同時，大鬼還設立了獎項，獎勵造訪量最高的蜜蜂。但他從不告訴蜜蜂們他與小鬼比賽，他只是讓他的蜜蜂比賽造訪量。

小鬼與大鬼想的不一樣。他認為蜜蜂能產多少蜜，關鍵在於牠們每天採回多少花蜜，花蜜越多，釀的蜂蜜也越多。於是他直截了當告訴眾蜜蜂：他在和大鬼比賽看誰產的蜜多。他花了不多的錢買了一套績效管理系統，測量每隻蜜蜂每天採回花蜜的數量，和整個蜂箱每天釀出蜂蜜的數量，並把測量結果張貼公佈。他也設立了一套獎勵制度，重獎當月採花蜜最多的蜜蜂。如果一個月的蜜蜂總產量高於上個月，那麼所有蜜蜂都受到不同程度的獎勵。

一年過去了，兩鬼查看比賽結果，大鬼的蜂蜜不及小鬼的一半。你知道為什麼嗎？

25‧這是一隻什麼熊？

| 難度指數：★ | 所用時間：（　　　　）秒 | 答案見P.219 |

一隻熊向南走100里，又向東走了100里，然後再向北走100里，又回到了起點。你知道，這隻熊是什麼熊嗎？

26‧實驗室

| 難度指數：★ | 所用時間：（　　　　）秒 | 答案見P.219 |

在一個沒有任何東西的正方形實驗室，放進四個雞蛋，再放了一個大鐵滾輪。然後，讓大鐵滾輪滾來滾去，可是，四個雞蛋卻安然無事。你知道其中的原因嗎？

27‧沙子與石頭

| 難度指數：★★ | 所用時間：（　　　　）秒 | 答案見P.219 |

1立方公尺石頭與1立方公尺的沙子混合在一起，總共是2立方公尺。請問，這種說法，錯在哪裡？

28‧鐵路的長度

| 難度指數：★★ | 所用時間：（　　　　）秒 | 答案見P.219 |

從A地到B地，鐵路長100公里。如果要鋪設枕木，從A這一頭到B那一頭，每隔一公尺鋪一根，鋼軌上應該鋪設多少根枕木呢？

29‧煙癖

| 難度指數：★★ | 所用時間：（　　　　）秒 | 答案見P.219 |

有一個煙癮大得出了名的人，常把2截煙蒂接成一支香煙來吸。在半夜裡，他已把整支的香煙吸完。早上煙灰缸裡七橫八豎地放著5根煙蒂。於是，像平常一樣，把煙蒂收集起來接成整支香煙，又吸完了。請問，他最多可以吸到幾根香煙？

30‧酒杯的移動

| 難度指數：★★ | 所用時間：（　　　　）秒 | 答案見P.219 |

左邊有三個滿杯的啤酒，右邊緊挨著三個空酒杯。現在要變成：第一個酒杯是滿杯，最後一個是空杯，中間隔間，一次只能移動一個，請問最少要移動多少次？

31‧硬幣的功夫

| 難度指數：★★ | 所用時間：（　　　　）秒 | 答案見P.219 |

把一枚1元的硬幣立著放入一個洗臉盆中，你能讓它立著持續運動1分鐘以上嗎？注意：手不接觸硬幣。

32．熱牛奶與溫牛奶

難度指數：★　　　　所用時間：（　　　　）秒　　　　答案見P.219

在同樣的條件下，把兩杯不同溫度的牛奶放到同一個冰箱裡，溫度高的一杯與溫度低的一杯，哪個冷得快？

33．滾硬幣

難度指數：★★　　　　所用時間：（　　　　）秒　　　　答案見P.220

兩個印有孫中山圖像的硬幣並排放著（人像的頭部朝上），固定右邊的硬幣B，讓左邊的硬幣沿著硬幣B的邊緣，從它的上方繞到它的右邊。這時硬幣A上的頭像是朝右，還是顛倒的呢？

34．大球與小球

難度指數：★★★　　　　所用時間：（　　　　）秒　　　　答案見P.220

你能把多少個相等的球放進一個直徑是它們3倍的大球中？

35・皮球箱

難度指數：★★★　　　所用時間：（　　　　）秒　　　答案見P.220

有一個人在一個長方形鐵皮箱裡，塞入了20個皮球。上一排7個，中排6個，下一排7個，剛好塞滿，每個球都被其他的球卡住。所以無論箱子如何動，這些球都不會在箱子裡滾動。

現在想要拿出幾個球，保持剩下的球不會在箱子裡滾動，請問：最多可以拿幾個？

36・給運動的物體加重

難度指數：★★★　　　所用時間：（　　　　）秒　　　答案見P.220

兩個一樣的鐵輪各自掛上一個10克的物體。一個掛在輪的中心，另一個是個環，繞在輪的邊緣。如果同時把兩個鐵輪從斜面上滾下，哪個先到達底部？

37・彈簧稱法的特性

難度指數：★★★　　　所用時間：（　　　　）秒　　　答案見P.220

一根彈簧用一根繩子繫在天花板上。另一根繩子一端繫著地面，一端拉緊彈簧，這時彈簧上的指標讀數為200克。然後，依次把100、200、300克的砝碼掛到彈簧。彈簧上的指標讀數分別為多少？

38·瓶子裡的氣球

難度指數：★★　　　所用時間：（　　　）秒　　　答案見P.220

把一個氣球塞進瓶子，氣球口拉出瓶口。如果你現在開始往瓶子裡吹氣，你認為你能把氣球吹得充滿整個瓶子的體積嗎？

39·神奇房子

難度指數：★　　　所用時間：（　　　）秒　　　答案見P.220

地球上有一所密室，當一個人在密室外走一圈。確定東南西北方向時，卻發現四周的方向都一樣。這所房子到底在哪裡？

40·體重減輕後

難度指數：★　　　所用時間：（　　　）秒　　　答案見P.220

月球上的重力只有地球上的1/6。有一種獵豹在地球上跑100公里，只需要1個小時。如果把牠放到月球上，給牠一個小時的時間，請問牠能跑多遠？

41 · 北極的植物

難度指數：★★　　　所用時間：（　　　　）秒　　　　答案見P.220

在北極的植物不是長得很低，就是沿地蔓生，你知道為什麼嗎？

42 · 魚乾少了

難度指數：★★　　　所用時間：（　　　　）秒　　　　答案見P.221

18世紀，有個商人在荷蘭的一個港口購買了3000噸青魚乾。為了防止遺失，他親自監督過磅裝船。不僅如此，他還派了可靠的人押船。可是，當船遠航到非洲赤道附近的摩加迪沙港時，發現青魚乾竟少了19噸。經過仔細檢查，裝魚的木箱一個也沒少，也沒有絲毫動過的痕跡。大家百思不得其解，請你說說，這到底是怎麼回事呢？

43 · 螞蟻是怎麼死的？

難度指數：★　　　所用時間：（　　　　）秒　　　　答案見P.221

一隻螞蟻不小心從飛機上掉了下來，就死了。
猜猜牠是怎麼死的？

44・長高了

難度指數：★★　　　所用時間：（　　　）秒　　　答案見P.221

美國科學家傑克與英國科學家，一起乘坐太空船去太空進行科學考察，過了一個月返回地球。那天，傑克的女兒和夫人前來迎接。女兒一見到傑克，就大喊：「爸爸，您長高了。」媽媽說：「傻孩子，哪有這回事啊！」可是，另一位同事也說：「傑克，你長高了。」那麼，傑克真的長高了嗎？

45・北極飛行

難度指數：★★　　　所用時間：（　　　）秒　　　答案見P.221

一架飛機從北極出發，往南飛了100公里後往東又飛了200公里。此時，飛機離北極點多遠？

46・小屋的窗

難度指數：★　　　所用時間：（　　　）秒　　　答案見P.221

小朱說，他的小屋有四個窗，兩東兩西；小張說，他的房間也有四個窗，兩南兩北；小李說，他家的房屋有四個窗，東南西北各一扇；最後小文說，他的叔叔曾經給他蓋過一間小屋，四面牆的四個窗子都是朝北的。小朱、小張、小李一下子都傻眼了，不知說什麼好？你知道，這到底是怎麼回事嗎？

47・人在地球上的重量

難度指數：★★　　　所用時間：（　　　）秒　　　答案見P.221

地球不是渾圓的，而是兩極稍扁，赤道略鼓的球形。據此，你知道你在哪裡更重嗎？在北極點、南極點還是赤道附近？

48・月球上的生物

難度指數：★★　　　所用時間：（　　　）秒　　　答案見P.221

一頭牛在地球上重呢？還是在月球上重？（假如給牛供上氧氣的話）

49・人在高空處

難度指數：★★★　　　所用時間：（　　　）秒　　　答案見P.221

假如你站在一個300英里高的塔上，遠遠高出大氣層，如果此時你扔出一個鐵餅，會發生什麼現象？

50・月亮從何方升起

難度指數：★　　　　　所用時間：（　　　）秒　　　　　答案見P.221

如果月亮繞地球的周期為12小時，月亮該從何方升起？

51・飛機的陰影

難度指數：★★　　　　所用時間：（　　　）秒　　　　　答案見P.221

兩架在空中飛行的飛機，信號相同，大小一模一樣。一架離地500公尺，一架離地300公尺。但是晴空萬里，兩架飛機都在地面投下陰影。請問哪架飛機的陰影面積大？

52・蹺蹺板遊戲

難度指數：★★　　　　所用時間：（　　　）秒　　　　　答案見P.221

在一個夏日的午后，小明與小慧做了一個蹺蹺板遊戲。一邊放一個香瓜，一邊放一個小冰塊，在保持平衡時，他們放開了手。如果這樣下去，最終會倒向哪邊？

53 · 直煙

難度指數：★★★　　　所用時間：（　　　）秒　　　答案見P.222

蒸氣船以每小時15公里的速度在海平面上前行，但是從蒸氣船煙囪裡冒出來的煙，卻是筆直的升向天空，你覺得這種情況可能嗎？

54 · 她能看到什麼

難度指數：★　　　　　所用時間：（　　　）秒　　　答案見P.222

鏡子是人類對自身最好的照映，有時當一個人面對鏡子時，他會把自己的內心世界全部在鏡子面前表露。如果一個人站在兩塊排放著的鏡子中間，就會照出一連串的影子。那麼，假如有一間小屋，屋內上下、前後、左右都鋪滿了無縫隙的鏡片，請問：當有一個舞蹈演員走進這間小屋時，她能看到什麼樣的影像呢？

55 · 為什麼不落地

難度指數：★　　　　　所用時間：（　　　）秒　　　答案見P.222

小乖從5000公尺的高空掉下來，為什麼過了兩天才掉下來。

56 · 4種球速

| 難度指數：★★★★ | 所用時間：（　　　　）秒 | 答案見P.222 |

4個相同的小球沿四條不同的軌道同時下落。在由折線（上凸）、直線、圓弧、擺線（弧度比圓弧要大的曲線）構成的軌道中，哪條軌道上的小球能最快地下落到另一端？

57 · 動物的掉落

| 難度指數：★★★ | 所用時間：（　　　　）秒 | 答案見P.222 |

一隻大狼狗的重量是一隻小老鼠重量的100倍，但牠們落下時的加速度是相等。（不考慮空氣的作用）。大狼狗之所以不會落得比小老鼠快些，是因為牠的重量、牠的能量、牠的表面情況，還是因為牠的慣性？

58 · 稱重

| 難度指數：★★★ | 所用時間：（　　　　）秒 | 答案見P.222 |

有一個裡面裝有10隻蝴蝶的密封瓶子，把它放在一個小秤上。請問在什麼情況下秤的讀數最小：蝴蝶飛起來的時候、蝴蝶停在瓶底的時候，還是蝴蝶停在杯口的時候？

59・加速度

難度指數：★★ 　　所用時間：（ 　　）秒 　　答案見P.222

一位男士從二樓的窗口扔下一個啤酒瓶子。瓶子以一定速度落到地面，要使落到地面時的速度是這個速度的兩倍，那麼高度應該上升多少？

60・雜技的作用

難度指數：★★★ 　　所用時間：（ 　　）秒 　　答案見P.222

一個體重70公斤的小丑要拿著3個重7千克的環過橋。不巧的是，橋只能承受85公斤的重量。雜技師說如果邊走邊耍三個環，使一個環總是停在空中的話，那他就能順利過橋。小丑照著雜技師的話做了，你說小丑能過橋嗎？

61・轉圈

難度指數：★★★ 　　所用時間：（ 　　）秒 　　答案見P.222

一個繫在繩子上的球繞著圈轉動，球的速度和加速度是否始終相同？你想像一下，如果繩子突然斷裂，會發生什麼現象？

62·高爾夫球

難度指數：★★★★　　　所用時間：（　　　）秒　　　答案見P.222

高爾夫球的表面是坑坑洞洞的，如果把它的表面變成光滑的。那麼，會有什麼情況發生呢？

63·空氣的作用

難度指數：★★　　　所用時間：（　　　）秒　　　答案見P.222

用力把兩個塞子壓到一起，你會發現要再分開它們會很困難。你知道為什麼分開兩個塞子或半球會這麼困難嗎？

64·鳥兒落網

難度指數：★★　　　所用時間：（　　　）秒　　　答案見P.223

一隻鳥兒低飛的時候，不小心落入了蜘蛛網。爾後無論如何掙扎，始終未能逃脫。你知道為什麼嗎？這可不是腦筋急轉彎噢！

65·鏡子問題

難度指數：★★　　　所用時間：（　　　）秒　　　答案見P.223

想像你在鏡子前面，請問，為什麼鏡子中的影像可以顛倒左右，卻不能顛倒上下？

66・兩羊相鬥

約瑟芬教授說：「有一次我目擊了兩隻山羊的一場殊死決鬥，結果引出了一個有趣的數學問題。我的一位鄰居有一隻山羊，重60磅，牠已有好幾個年度在附近山區稱王、稱霸。後來某個好事之徒引進了一隻新的山羊，比牠還要重63磅。 開始時，牠們相安無事，彼此和諧相處。可是有一天，較輕的那隻山羊站在陡峭的山路頂上，向牠的競爭對手猛撲過去，那對手站在土丘上迎接挑戰，而挑戰者顯然擁有居高臨下的優勢。不幸的是，由於猛烈碰撞，兩隻山羊都一命嗚呼了。

現在要講一講本題的奇妙之處。對飼養山羊頗有研究，還寫過書的阿特蘭姆說道：「透過反覆實驗，我發現，重量相當於一個30磅重物自20英尺高處墜落下來的撞擊，正好可以打碎山羊的腦殼，致牠於死地。 」如果他說得不錯，那麼這兩隻山羊至少要有多大的逼近速度，才能相互撞破腦殼？你能算出來嗎？

67 · 密封房間

難度指數：★★★★　　所用時間：（　　　　）秒　　　　答案見P.223

假設你站在一個沒有窗子的密封小房間裡，你讓兩個質量不同的球從相同的高度自由落下，它們以相同的加速度下落，同時到達地面。據此，你能明確判斷出你是在地球上的某個房間裡，還是在一艘加速度恒為32英尺／秒的火箭上嗎？

68 · 愛迪生救媽媽

難度指數：★★★★　　所用時間：（　　　　）秒　　　　答案見P.223

愛迪生小時候，有天夜裡，他媽媽突然生病了，痛得在床上翻來覆去，滿頭大汗。愛迪生趕緊去找醫生。正好醫生在家，他一聽愛迪生的說明，就急忙背起藥箱出門。這時媽媽已經痛得滾到了地上，呻吟不止。醫生診斷後，說要立刻動手術，不然就有生命危險。那時還沒有電燈，愛迪生趕快把家裡的煤油燈都找來，放在桌子上點亮了，但醫生一看，搖搖頭說，光線太暗了，動手術看不清楚。

怎麼辦呢？愛迪生想了想，看了一下梳粧檯，突然他想到了一個辦法，光線亮了。醫生馬上做了手術，最後愛迪生的媽媽終於得救了。醫生誇獎愛迪生是個聰明的孩子。請問，愛迪生想出的是什麼辦法呢？

69 · 絆腳石

| 難度指數：★★ | 所用時間：（ ）秒 | 答案見P.223 |

山邊的公路上，橫躺著一塊巨石，把來往的車輛都擋住了。狗熊走過去用力推，巨石絲毫沒動。大象用身體使勁推，巨石還是不動。動物們用繩子套住巨石，大家一起來拉，可是繩子拉斷了，大家都摔痛了屁股，巨石還是躺在公路中間。「誰還有什麼好的辦法？誰能想辦法除掉這塊巨石，我們就把今年的『智慧獎章』頒給誰，好不好？」大象對大家如此說。「好！」動物們一起回應。最後，一隻小老鼠想出了除掉巨石的好辦法。動物們這才相信了智慧比力氣更有威力。小老鼠想出了什麼辦法呢？

70 · 公車上的慣性

| 難度指數：★★★ | 所用時間：（ ）秒 | 答案見P.223 |

有一天，小東坐上了公車。路上，公車為了閃避一隻橫穿馬路的小狗，來了個緊急煞車。小東往前一栽，把額頭撞破了。後來，他問別的乘客這是怎麼回事，別的乘客告訴他：「這是慣性。」回家時，小東在公車上又撞痛了後腦勺，他問別的乘客是怎麼回事，得到的回答仍然是「這是慣性。」

「怎麼還是慣性？」小東生氣了，「慣性不是會撞破額頭嗎？怎麼這一次是撞了後腦勺呢？這兩次坐車，我都是臉朝車開的方向坐的，為什麼碰撞的地方會一前一後呢？」你能為小東解釋一下嗎？

71 · 牧場主人之死

難度指數：★★　　　　所用時間：（　　　）秒　　　　答案見P.223

牧場主人南柯晚上被人謀殺，屍首於次日早上被人發現並報警。警長找著與南柯素有積怨的騾馬販子吉多。警長問吉多：「你知道南柯昨晚被人謀殺嗎？」吉多答：「今早在市集聽到這消息，我感到很震驚。」 警長問：「你可以告訴我昨天晚上，你在什麼地方嗎？」 吉多說：「昨天晚上我整夜在騾馬場內，因為我的母騾難產，我忙了一整夜，結果母騾與小騾都死掉了，這使我很難過。」警長問：「你販賣的騾馬是自養的嗎？」 吉多說：「有些自養的，有些是買來的。」 警長問：「那麼你也有養公騾了？」 吉多道：「當然有！否則拿什麼來與母騾配種？」 警長問：「你根本不懂養騾，還充內行。你老實告訴我，你昨晚是否去謀殺南柯？」 聰明的你知道警長是怎樣識破吉多的謊言嗎？

Think-it Game

思維遊戲

 解答

☆ 數字遊戲解答 ☆

1 · 哪四個數
答案：4、12、2、32。

2 · 查錢
答案：A帶的是100美元、50美元和10美元，共3張，B帶的和A相同，C根本沒帶錢。

3 · 變換方位
答案：恰好被57除盡的有114、171……456、513。這樣一看，就一目了然。可以得出這個數是456，把9倒過來就行了。

4 · 他們相等嗎？
答案：時鐘的時間上。
從題目得知，6+6=0，也就是什麼情況下，6+6會是一個輪迴。

5 · 愛的方式
答案：用數學方式表達。A=100B，B=1000A。最終得出A=B=0。

6 · 問號代表什麼數字？
答案：8

7 · 添筆

答案：SIX，英文意思就是六。

8 · 變不等式為等式
答案：在第一個加號的左上角，加一撇就行了。545+5=550，就是這個樣子啦！

9 · 只移動一個數字
答案：$2^6-63=1$。想不到吧！

10 · 最大數
答案：$2^{10}=1024$。12^0或21^0的=1。

11 · 錯誤的等式
答案：$25-0^5=25$。

12 · X個8=1000
答案：8+8+8+88+888=1000。

13 · 解題
答案：21978×4=87912。

14 · 魔術方陣
答案：每個數各加1/3。因為和數增加了1，所以就是打亂順序重新排列，也是滿足不了條件的。所以，就只有在原數上加數了。可是，就是加個1那也大到18了。注意！題目中並沒有要求只能加整數。

15 · 數的排列規律
答案：5040，40320，362880。這是一組乘積數。

16 · 後面三個數字是什麼

答案：34，55，89。

1+1=2,1+2=3,2+3=5……。

17・魔術方陣

答案：8 3 4／1 5 9／6 7 2，

答案還很多，自己再想幾個吧！

18・生日禮物

答案：在數學上，這是一對相親數。

如果把220的全部因數（除掉220本

身之外）統統都相加起來，其和就等

於另一個數284；同樣，把284的因

數（除掉284本身）相加，其和也等

於220。即具體為：

(A)1+2+4+5+10+11+20+22+44+55+

110=284 (B)1+2+4+71+142=220，

這不是「你中有我，我中有你」。

19・很簡單的算術題

答案：

（1）（1+2）÷3＝1

（2）1×（2+3）－4＝1

（3）〔（1+2）×3〕－4÷5＝1

（4）（1×2+3－4+5）÷6＝1

（5）（1+2+3+4）÷5+6－7＝1

（6）（1+2×3－4）－（5×6）÷

　　（7+8）＝1。

20・填空

4	6	11	13
9	15	2	8
14	12	5	3
7	1	16	10

21・填寫數字

答案：3456789，21。

22・填上1~9的自然數，使4個

數相加為17、20或23。

答案：從上到下再到右：1、8、6、

2、5、7、3、4、9=17，9、6、1、

7、5、3、8、2、4=23，5、7、6、

2、9、1、8、4、3=20。

23・除法

答案：5×7×8×9=2520。

24・6=？

答案：等於1。

25・迷藏

答案：4962，2481。

26・小於4

答案：9個。每個數前面，加個一號

就可以了。

27・剪書

答案：250－12－12－1－1＝224頁。注：在剪26頁與37頁的時候，25頁與38頁自然就跟著下來了。

28‧烏鴉

答案：20隻。一半飛走，又再飛來10隻，數目維持不變。

29‧三個算式

答案：12345678987654321

30‧嬸嬸幾歲？

答案：她的嬸嬸是廿歲。（小麗今年五歲，她母親今年廿五歲。）

31‧裝缸問題

答案：9個奇數相加是不可能得到偶數的，所以只有想別的辦法了。那就是：把小船裝進大船，然後小船裝單數，大船裝雙數，實際上大船裝的數是包括小船的，所以大船的數依然是奇數。

32‧緊俏的數字

答案：58個。

33‧書有幾頁

答案：116頁。

34‧五個數的遊戲

答案：87912，21978。

35‧多少個孩子

答案：（1）從「他們不能按每列9人湊成兩隊」知4家孩子總數不足18。（2）叔叔家孩子只能是1或2，否則，若叔叔家孩子數多於2個則至少是3個，那麼妹妹家至少有孩子4個，弟弟家至少有5個，華特家至少有6個。這樣總數為：3+4+5+6=18（個），顯然不對。（3）華特家的門牌號碼是144：2×3×4×6＝144　2+3+4+6＜18所以，華特家有6個孩子，弟弟家4個，妹妹家3個，叔叔家2個。

36‧爸爸多大？

答案：爸爸的年齡是44歲。

37‧問號代表的數字是什麼？

答案：7

38‧問號代表的數字是什麼？

答案：27

39‧問號代表的數字是什麼？

答案：2

40‧問號代表的數字是什麼？

答案：3

41‧問號代表的數字是什麼？

答案：1

42‧問號代表的數字是什麼？

答案：10

43 · 問號代表的數字是什麼？

答案：18

44 · 問號代表的數字是什麼？

答案：3

45 · 問號代表的數字是什麼？

答案：19

46 · 問號代表的數字是什麼？

答案：39

47 · 問號代表的數字是什麼？

答案：20

48 · 問號代表的數字是什麼？

答案：27

49 · 問號代表的數字是什麼？

答案：29

50 · 問號代表的數字是什麼？

答案：19

51 · 問號代表的數字是什麼？

答案：2

52 · 問號代表的數字是什麼？

答案：28

53 · 問號代表的數字是什麼？

答案：10

54 · 問號代表的數字是什麼？

答案：35

55 · 問號代表的數字是什麼？

答案：12

56 · 問號代表的數字是什麼？

答案：62

57 · 問號代表的數字是什麼？

答案：18

58 · 問號是代表什麼數字？

答案：10

59 · 接下來那個數應該是？

答案：28

60 · 移動方塊

答案：將8與15對調，7與16對調。

61 · 問號代表什麼數字？

答案：1

62 · 應該用什麼數字取代X？

答案：$6\frac{6}{7}$

63 · 問號代表什麼數字？

答案：32

64 · 問號代表什麼數字？

答案：49

65 · 問號代表什麼數字？

答案：13

說明：中間數字的平方是周圍的數字：14的平方是196；15的平方是225；13的平方是169。

66 · X等多少？

答案：$1\dfrac{65}{88}$

67 · 問號代表什麼數字？

答案：42

68 · 問號代表什麼數字？

答案：56

69 · X等於多少？

答案：61

70 · 問號代表什麼數字？

答案：66

說明：上面兩個數字的差乘以下面兩個數字的和等於中間數字：

$8-5=3$；$6+6=12$；$3\times12=36$。

71 · 哪個數字與眾不同？

答案：18

說明：以上數字位都可以被4整除，只有18是個例外。

72 · A、B、C代表什麼數字？

答案：A=15、B=4、C=19

73 · X等於多少？

答案：25

74 · 問號代表什麼數字？

答案：34

75 · 問號代表什麼數字？

答案：27

76 · 下一個應該是什麼？

答案：13211A

77 · 問號代表什麼數字？

答案：4927

78 · A和B分別代表什麼數字？

答案：A=14、B=17

說明：從7開始逆時針運算，規則為－3，＋2，＋3。

79 · 問號代表什麼數字？

答案：6

說明：是一個豎式加法，上面三行數字加起來得最後一行數字。

80 · 下面這些數字中哪一個與眾不同？

答案：2578

說明：圓圈裡的數字除了2578以外都有一個規律，中間兩個數字相乘等於旁邊兩為數字：$3\times7=21$，$2\times7=14$。

81 · 問號代表什麼數字？

答案：120

說明：對角的差乘以對角的和得中間的數字。（$15-4$）$\times4=44$。

82 · 問號代表什麼數字？

答案：11

83 · X等於多少？

答案：一31.5

84‧問號代表什麼數字？
答案：63
說明：兩邊的數字分別相加組合中間
數字：5+1=6，6+3=9，69。

85‧問號代表什麼字母？
答案：O

86‧問號代表什麼數字？
答案：6126

87‧問號代表什麼數字？
答案：436
說明：把36789214這組數字位循環
組合。

88‧問號代表什麼數字？
答案：9716

89‧問號代表什麼數字？
答案：23

90‧問號代表什麼數字？
答案：3

91‧問號代表什麼數字？
答案：13

92‧問號代表什麼數字？
答案：88
說明：對角的商乘以對角的和得中間
數字。

93‧問號代表什麼數字？
答案：42

94‧X等於多少？
答案：68.5

95‧問號代表什麼數字？
答案：8
說明：5+4+9=18；8+9+7=24；
3+4+1=8。

96‧問號代表什麼數字？
答案：2

97‧問號代表什麼數字？
答案：19
說明：圓圈中上面兩數字的積減去下
面兩數字的積得中間數字。

98‧問號代表什麼數字？
答案：59

99‧問號代表什麼數字？
答案：27

100‧問號代表什麼數字？
答案：1113122112
說明：後面一個數字位對前面一個數
字位的描述，2的意思是1個2，1112
的意思是1個1個2，以此類推。

101‧問號代表什麼數字？
答案：80

102‧問號代表什麼數字？

答案：13

103‧問號代表什麼數字？

答案：39或27

104‧問號代表什麼數字？

答案：138

105‧問號代表什麼數字？

答案：7

106‧問號代表什麼數字？

答案：2

107‧問號代表什麼數字？

答案：54

說明：對角的積乘以對角的差得中間數字。

108‧問號代表什麼數字？

答案：7

109‧問號代表什麼數字？

答案：17

說明：$7+6+5-4=14$，$23+7+11-30=11$。

110‧問號代表什麼數字？

答案：47

111‧問號分別代表什麼數字？

答案：4，0

112‧問號代表什麼數字？

答案：55

113‧問號代表什麼數字？

答案：-1

☆ 幾 何 遊 戲 解 答 ☆

1‧符號

答案：擺成圓周率 π 就行了。

2‧立方體

答案：總共可組成21個三角形，而直角三角形點了18個，所以它的機率應該是6/7。

3‧挪火柴

答案：

4‧四等份

答案：人們很容易就想到了對角線。對，沒錯。但是，你發現了嗎？只要把中心定位在對角線的交叉點上，然後旋轉對角線，所有分成的四塊將都相等。

5‧三條線連接

答案：

如圖：

6‧魚池如何擴建？

答案：

7‧切蛋糕

答案：橫兩刀，豎兩刀。

8‧面

答案：8個面。3個面。擀麵棍可能看不到另外一邊，但是還是視為一個面來看的。

9‧畫圓

答案：兩個同時在紙的各一面。

10‧滾木頭

答案：圓木向前滾一圈後，它們使重物相對它們向前移動了0.5公尺，而它們相對地面又向前移動了0.5公尺，所以一共向前移動了1公尺。

11‧相切的圓

答案：需要6個。

12‧滾球遊戲

答案：當一個圓滾動一圈時，它就平移了等於自身周長的這點距離。長方形的周長等於圓周長的13倍，意味著外面的圓沿長方形的邊滾了12圈。而在每一個角上它還要滾上1/4圈。所以它總共滾了13圈。而裡面的圓滾過的距離等於周長的12倍減去其半徑的8倍。半徑等於周長除以2π。所以它滾過的圈數為12—（4/π），大約10.7圈。

13‧切平行四邊形

答案：一刀就可以了。把切下的那一塊放到對面的那個邊上就可以了。

14‧拼圖遊戲

答案：問題以50塊分開的片開始，以一團完整的結束。因為每步都使片數或團數減1，所以只需要49步。

15‧報紙蓋住雜誌

答案：報紙覆蓋了雜誌的25%。

16‧安排場地

答案：24 公尺×26 公尺的長方形：其面積是 24m × 26m = 624 m2。我們說，如果將短邊略增加一些，而將長邊縮小相同的尺寸，得出的面積會略大一些。例如，24.5m×25.5m = 624.75m2事實上，可以繼續這樣做：24.9m×25.1m = 624.99m2。

17‧特殊列隊

答案：排成一個等邊六角形就行了。

18‧對角線的長度

答案：20公分。

19‧特別

答案：把種樹的情況畫成一個五角星，然後在五角星的每個交點上種一棵樹。這樣，本題就可以完成了。

20・飛行員

答案：他那天飛行的目的地剛好處在與起飛地面相對的地球另一端。這樣，他由目的地返回駐地時就不只有一條距離相等的航線了。

21・長方形與正方形

答案：邊長為4的正方形。邊長為3、6的長方形。

22・著色長方體

答案：10種。（應該包括只用一種綠色或是一種紅色。）

23・照相

答案：78種。

24・小圓的奇蹟

答案：形成一條直線，剛好是大圓的直徑。

25・鴨子相距

答案：能。那隻鴨子站在三隻鴨子距離相等的頭頂上方。

26・隧道逃生

答案：能。因為圓很大，所以它和正方形隧道間有很大的空隙。如果躺在這空隙裡就不會被壓到。

27・巧挪硬幣

答案：只要把左邊的第一個或是右邊倒數第一個移到5個中間的那個上面就行了。

28・數圓

答案：一張紙，一面畫著5個，一面畫著8個。

29・不可能的穿透

答案：如果你讓小立方體的一個角對著你，其輪廓就構成一個正六邊形。顯然，其中可以卡進一個稍微大一點的正方形。

30・種樹

答案：畫一個正六邊形，然後在各個角上，還有對角線交叉的點上各種一棵，那就行了。

31・疊紙

答案：1.5公分。

32・裝禮物

答案：6塊。箱子容積：30×30×30=27000，而金磚的體積為：20×20×10=4000，27000÷4000=6.75，也就是說，鐵盒最多應該能裝6塊金磚。那麼，你也試試吧！

33・圓的變化

答案：在圓上點一個點，然後沿著任意直線摺這個圓，使其邊緣與此點接觸。確定這條摺痕。重複摺多次後，你就會發現這些摺痕圍出一個橢圓。

34‧八邊形
答案：7個。

35‧摺紙
答案：無論紙多薄，要對摺八、九次就幾乎不可能。每對摺一次，頁數就要翻一倍。對摺9次後，就會有512頁，就如同一本厚書了，更別說十次以上了。所以，誰也做不到。

36‧拉線繩
答案：如果你用一個很大的角度拉線圈，會產生一個朝遠離你的方向旋轉的轉矩；如果你用一個比較小的角度拉，會產生一個方向的轉矩使其向你運動。

37‧分割
答案：用直尺和圓規可以把圓分成任意面積相等的部分。只要把直徑等分成所需要分割的數目，然後依次畫半圓，就能得到所需要的若干部分。

38‧小球外部滾動
答案：畫出來一看，你就發現，那條軌跡就像一個蘋果被切成兩半後，其中一半的外部邊緣輪廓。

39‧買地
答案：因為正方形的邊長，並不是100公尺。而只是正方形的對角線東西、南北各100公尺，因此正方形的邊長才$\sqrt{5000}$，所以，正方形的面積實際上只有5000平方公尺。

40‧分糕
答案：小芳是這麼做的。首先把年糕放在桌面上，先來個橫刀截腰，再來個斧劈腦門。橫一刀，東西豎、南北豎各一刀。這樣，一下子，年糕就變成了相等的八塊。

41‧三根鐵釘
答案：能。三角形的特點是，兩邊之和一定要大於第三邊。所以，它們要想組成一個三角形，那麼5或3其中的一條邊，就必須要插在9公分的中間了。

42‧切角
答案：5個角。

43‧繞線的長度
答案：假如你能把圓柱展開壓平。
根據畢氏定理，得到：
$C^2=A^2+B^2=9+16=25$，$C=5$公尺。
繩子長$4\times5=20$公尺。

44‧反彈球
答案：小球將彈到原先的9倍左右高度。而大球卻不能。

45 · 接下來的圖形是什麼？
答案：

46 · 接下來的圖形是什麼？
答案：

47 · 接下來的圖形是什麼？
答案：

48 · 哪個圖形與眾不同？
答案：B

☆ 語言遊戲解答 ☆

1 · 春暖花開
答案：八十一；八十一；九十九。

2 · 雙胞胎
答案：假設當時是下午，可是下午姐姐是說假話的，那麼姐姐（雖然還不清楚哪一個是）理應說出：「我不是姐姐。」但沒有得到這個回答，因此，顯然是上午。只要把上午的時間定下來，那麼說真話的就是姐姐，由此可知胖小姐就是姐姐。

3 · 名字的諧音

答案：根據她們的話，可以得知小局吃著香蕉或是蘋果。而回答她的人吃著蘋果，所以小局吃著香蕉。那麼，吃桔子的一定是小平，而吃蘋果的是小焦。

4 · 奇特的圓圈
答案：小海把繩子綁在小匆的身上了，小匆當然跳不出去了。

5 · 追車
答案：因為他是這輛車的司機。

6 · 水星
答案：正常情況下，如果圓的半徑相等，那麼它們的面積就相等。顯然，在這裡行不通。因為它們的領土不相等。所以，思路就得放開。水星上它們的國家以同一圓作為柔與軟兩國領地的界限。所以軟國大，柔國小。

7 · 黃豆與綠豆
答案：袋子裡各有一粒黃豆、綠豆。

8 · 老張買狗
答案：因為狗拴在樹的那一頭，所以只要狗轉過來就能吃著了。

9 · 張先生的信
答案：張先生有七個朋友。

10 · 還有一個
答案：只要你留意，就會發現它們的

發音都是以「e」開頭的，還有一個字形就是**X**。

11．不可能的事

答案：學過數學的人都知道：「偶數乘偶數」不可能是奇數。所以不要從這方面煞費苦心，要跳出數學的世界。「偶數又加偶數」為偶數（6個字）。「偶數加奇數」為奇數（5個字）。而「偶數又乘奇數」是偶數（6個字）。「奇數乘奇數」是奇數（5個字）。因此，「偶數乘奇數」是5個字，顯然是一個奇數。

12．打撲克

答案：4個人在屋裡打一個叫「撲克」的人。

13．出國

答案：因為小秀是個嬰兒。

14．辦事馬虎的小珊

答案：十封信，既然錯就會錯兩封，不可能錯一封。所以，爸爸說她又馬虎了。

15．什麼關係

答案：親戚關係。

16．如何分燒餅

答案：他們是兒子、母親、舅舅。

17．相同性

答案：第一組是都是陰平，第二組都

是去聲，第三組都得發兩個聲。

18．看病

答案：因為他是個耳鼻喉科醫生。

19．多少錢一個字

答案：每個字20元。

20．荒島生存

答案：當然可以。題目中沒有說，牛被繩子拴著，然後繩子又被綁在木樁上面。

21．上班

答案：因為他們住對門。

22．字母的特點

答案：第一組的字母是字形左右對稱的大寫字母，第二組字母是字形上下對稱的大寫字母，第三組字母是字形上下、左右都對稱的字母。

23．不是啞巴

答案：因為就算聾子拿起電話，對方說了一大堆，那又怎麼樣呢？他還是什麼也沒聽見。（除非用現在的視訊電話）。

24．數字與字母

答案：The Great Wall

☆計算遊戲解答☆

1．地獄

答案：九層。屈跑了四層，冤跑到八層。

2．過獨木橋

答案：假如這四人分別為甲、乙、丙、丁。甲、乙一起過橋用4分鐘；乙留在橋那邊，甲返回用3分鐘；丙、丁一起過橋用9分鐘；留在橋那邊的乙返回用4分鐘；甲、乙一起過橋用4分鐘。一共是4+3+9+4+4=24分鐘。

3．囚犯賭命

答案：結果是只可能大家一起死。無論怎麼拿1號都是死的，所以怎麼樣他都得拖人下水，1號會拿20個，結果是前4個都拿20個，最後一個人拿幾個都一樣，大家一起死。

4．生死問題

答案：生於1814年，死於1841年。

5．外星人

答案：4條雷射光束共有16種可能的組合。其中4種可以形成能量場，把此人圍住。（1）左、左、左、左（2）左、右、左、右 （3）右、左、右、左 （4）右、右、右、右。所以，成功的機率是1/4。

6．死囚越獄

答案：在五道門同時打開又關閉後的19分15秒第一道門會打開，隨後在19分50秒第二道門打開了，20分25秒是第三道門，21分時是第四道，最後的門會在21分35秒打開，這中間供囚犯逃離的時間是2分20秒，距離警衛再次出現還有15分45秒。

7．同舟共濟

答案：aaaaX-XXXXa-aXaaa-XaXXa-aXXXa-XXaaX。（X表示被扔下海的非教徒，a表示留在船上活命的教徒）

8．雪地通訊員

答案：能。最少需要三人。送法如

下：三人同時出發，同吃第一個人的食物，共同走兩天後，第一人只剩兩天的食物，這些食物正好夠他返回時吃。第二人和第三人再共同前進兩天，吃第二人的食物，這樣第二人又只剩四天的食物，又正好夠他在返回時吃。這樣，第三人還有八天的食物，正好夠他穿越平原雪地的八天路程。

9・誰來救我

答案：（1）V狼狗＝4V松鼠，那麼兩者要是在同心圓上運動的話，只有小圓半徑小於或等於大圓的1/4時，松鼠可以趕得上調整方位的。（2）所以松鼠第一步的任務是把自已發射到1/4R的同步軌道上，並在這個過程中保持「松鼠─島─狼狗」三點一線的狀態（在此過程中松鼠大可不必拼出最大速度，只要能確保三點一線就可以了，這個從湖心到1/4R軌道的松鼠彈道應該是個內切於1/4R軌道和湖心之間的半圓）。（3）然後

是關鍵的一步了，松鼠一旦到了1/4R臨界點上，就不要再做悠哉的作曲線運動了，以最快速度向最近的岸邊直線游完剩下的3/4R路程（此時松鼠到終點還要時間T=3R/4V，而狼狗直到對面還要用時為T=3.14R/4V，顯然狼狗慢了0.14R/4V的時間）。

10・處決犯人

答案：讓六個犯人分別站在4、10、15、20、26、30的位置上。

11・分香蕉

答案：不公平。事實上，每個人應該吃6根。也就是説，甲不過是多吃了一根，所以應該給乙2塊錢。

12・名次排列

答案：（1）先來看物理的名次：第一名是A，那麼第二名不是B就是C。現在假設第二名是B，可是這不可能，因根據已知條件，B已是化學第二名。所以，第二名只能是C。第三名當然就是B了。（2）再看化學的名次：B獲得了第二，那麼第一名不是A就是C，已知A是物理第一名，所以化學第一名應該是C。第三名就是A。（3）再看政治：物理、化學的第一名已被A與C占了，所以政治的第一名只能是B了；B獲化學第二、C獲物理第二，那麼A只能是政治第二了。B獲物理第三、A獲化

學第三，那麼C自然就是政治第三了。

13‧年齡問題

答案：甲23歲，乙25歲，丙22歲。

14‧洗澡

答案：1/6。3人隨便取一雙鞋子共有6種可能：ABC、ACB、BAC、BCA、CBA、CAB。

15‧年糕的分法

答案：第一組與第三組能被分成相等的兩部分，但第二組的卻不能。如果弦（刀痕）的數目是偶數，並且大於或者等於4，那麼切得的面積總是相同的。如果弦的數目是奇數或者小於4，面積將不同，除非刀痕劃過圓心。這是數學中的一種定律！

16‧動物的數量

答案：有23隻鴕鳥和12匹斑馬。

17‧跳舞的節拍

答案：小慧的鄰居既可以是兩個男孩，也可以是兩個女孩。如果她們是女孩，那麼每個相鄰的必須也是女孩，那麼男孩就不會出現了。既然題中出現有了男孩，說明相鄰的那兩個人一定是男孩。那麼，結論就是圓圈中有12個男孩和12個女孩。

18‧同年同月的人

答案：23個人中兩人生日相同的機率就在50%左右。先算一下每個人生日都不同的機率。兩個人生日不同的機率相當大，有364/365。三個人中，機率就相對小些，是363/365。因為三個人可以兩人兩人地分開，所以他們生日不同的機率是兩個人生日不同的機率的乘積。把這個數一直連乘到小於0.5，意味著現在有兩人生日相同的機率大於50%。當人數超過90人時，至少可以保證有兩個人生日相同。

19‧前三名

答案：7個人中，無論誰跑第一，第二總在剩下的6個人中產生，對於這全部42種組合，還可以從5個人選出第三。這意味著共有7×6×5=210（種）可能。

20‧送人的貓

答案：15種。假如六隻貓分別用A、B、C、D、E、F表示。送法就是：

AB、AC、AD、AE、AF，BC、BD、BE、BF，CD、CE、CF，DE、DF，EF。

21・農民的帳

答案：英畝數為x,所支付的小麥的蒲式耳數為y,則根據題意可列出以下兩個方程：

(3y/4+80)/x=7, (y+80)/x=8.

解此方程組，即可得出蒲式耳數是80，而這塊農田的面積為20英畝。

22・多少客人

答案：60人。

23・吃饅頭

答案：25個男人，75個女人。

24・母雞下蛋

答案：99天。

25・喝了多少酒

答案：喝三瓶酒的人數分別是2人、3人和6人。

26・捕魚還是曬網

答案：捕魚，曬網，曬網。

27・郵資的搭配

答案：共有19種。

28・買書

答案：

1000±10=200+90+720

1000±10=170+200+530+90

1000±10=310+170+530

29・假期調查

答案：至少會騎車或會游泳的有100-10=90，不會騎車只會游泳的有90-83=7人。因此，會游泳的75人中減去只會游泳、不會騎車的7人，就是兩者都會的人，即75-7=68人。

30・鴨子

答案：第一天：4-5-2　7-1-9　6-8-3第二天：7-8-5　4-3-1　6-9-2　第三天：8-1-2　4-7-6　9-3-5　第四天：1-5-7　3-2-8　9-4-6　第五天：8-4-1　5-6-2　3-7-9　第六天：7-2-4　8-9-5　1-6-3。

31・喝酒

答案：365.5斤。

32・數錢

答案：聰聰用2分30秒，數出25元，則剩下的正好是75元，而不必費7分30秒去數75元。

33・現在是幾點？

答案：現在是9時50分0秒。 1000小時，2000分，3000秒可寫成1034小時10分0秒。如果開始計時是12點（即三針重合正對「12」），那麼經過1034小時10分0秒後的時間應當是2點10分0秒。因此為滿足題中的條

件，開始的時間就是12點倒退2小時10分0秒，即9點50分0秒。

34‧慢鐘

答案：48分鐘。對於老時鐘來說，從4點到12點，實際需要的時間是8×66，如果目前是12點，則已經過了8×60，所以還需要48分鐘。

35‧車速

答案：車速是每小時45公里，里程表上的數字分別是16、61、106。

36‧用水

答案：27桶水。

37‧蝴蝶採花蜜

答案：一共是14641隻蝴蝶。第一次招來：1+10=11（隻）。第二次：11+11×10=121（隻）。第三次：……一共招了四次，於是蝴蝶隻數為：11×11×11×11=14641（隻）。

38‧老人活了多少年

答案：84歲。假設數學家的年齡為X歲。根據碑文很容易列出算式：$X=X/7+X/4+5+X/2+4$，即可解得，$X=84$。

39‧兩鼠賽跑

答案：不對。松鼠的速度與家鼠的速度比是：100/85=20/17，也就是說，松鼠的速度是家鼠的速度的

20/17，現在在同樣的時間內，當家鼠跑100公尺時，松鼠跑100×20/17，大約是118，118－115=3公尺。所以松鼠還是會先到達大約3公尺。

40‧蘋果的數量

答案：四個。

41‧球有多少個

答案：2個。

42‧凳子的數量

答案：方凳1個。圓凳32個。

43‧採蘑菇

答案：他們準備走出森林時：甲有32朵；乙有 +2＝18（朵）；丙有 -2朵＝14（朵）；丁有 ＝8（朵）。走出森林後，甲、乙、丙、丁各16朵，總共64朵。

44‧蜘蛛爬牆

答案：蜘蛛永遠也不能到達牆的頂點。牠在行程的每一階段爬完去頂點

剩餘路程的一半，因此始終都有一段路程需要爬。在下階段中，牠只爬一半的路程，仍剩有一段路程需要爬。這對於智力題的兩個題型都成立。

45‧灌水

答案：第5天的水位是20公尺，第6天從午後前0點到午後6點，水要增加6公尺，水位超過了桶深，所以要第6天，過了午後3點，水就從桶邊處溢出來了。

46‧5枚硬幣

答案：不管翻動多少次，也不能使全部的硬幣的同一面都朝上。

47‧數橄欖

答案：61個。

48‧幾隻鴨

答案：9隻。

49‧猴子和桃子

答案：樹上共有16個桃子，6隻猴子。

50‧買麵包車

答案：1680元。

51‧吃烤玉米

答案：成年人20人，小孩80人。

52‧狩獵

答案：乙打了6隻野兔，丙打了9隻老鷹。

53‧聽課

答案：共有28人。其中公務員14人，工人7人，農民4人，學生3人。

54‧人數

答案：34人。

55‧一家四口

答案：父親34、母親31、姐姐5、弟弟3歲。

56‧賠稻穀

答案：馬主攤3.6石、牛主攤2.4石、羊主攤1石。

57‧安排房間

答案：至少有206人。

58‧滾鐵環

答案：小鐵環走過的路徑是其周長的3倍。如果是直線，它滾動了3圈。

但因為它在圓周上滾動，小鐵環還會轉更多的圈。可以發現，就算小鐵環自己不轉，與大鐵環的接觸點始終不變，繞大圓一圈後它也將轉上一圈。所以小鐵環轉了四圈。

59・擲骰子

答案：8/8×7/8×6/8×5/8×4/8×3/8×2/8×1/8=315/131072=0.0024，也就是說機率不到千分之3，幾乎不可能。

60・打地鼠比賽

答案：他們不會打成平手，小本最先打完40隻地鼠。推理：他們三者的速度是不一樣的。

1.小美10秒鐘能打10隻地鼠。打10次的中間有9次間隔，則每次打擊間隔時間為10/9秒，而打40次中間有39次間隔，則他打完40次要花的時間為10/9x39=43.33秒。

2.小本20秒鐘能打20隻地鼠。打20次的中間有19次間隔，則每次打擊間隔時間為20/19秒，而打40次中間有39次間隔，則他打完40次要花時間為20/19x39=41.05秒。

3.小湯5秒鐘能打5隻地鼠。打5次的中間有4次間隔，則每次打擊間隔時間為5/4秒，而打擊40次中間有39次間隔，則他打完40次要花時間為5/4x39=48.75秒。

61・血液標籤

答案：一種簡單的計算方法是把所有可能的情況列成一張表，其結果顯示兩兩血液標籤不符的情況共有六種。

62・磚的問題

答案：3/4磅重的砝碼顯然等於1/4塊磚，所以，一塊磚的重量肯定等於12/4磅，即3磅。

63・合作的工程

答案：共要12天。

64・火車過橋

答案：101秒鐘。

65・吃話梅

答案：這盒話梅原來有120顆，設這盒話梅共有 X 顆，則有：X-（1/2X+1/4X+1/12X）=20。解得X=120。

66・商人買家禽

答案：馬5匹、豬1隻、羊94隻。

67 · 聰明的司機

答案：先灌滿3斤的酒瓶，然後把3斤酒倒入5斤的酒瓶。再灌一個3斤的，再倒入5斤，直至灌滿。3斤瓶裡的酒正好剩下1斤。把1斤倒給鄰居，再裝一個3斤的倒給他，剛好倒在一起的是4斤酒。

68 · 投票選舉

答案：13票。如果只選1個，最少得25票，即通過半數票數。選2人時需要1/3以上票數；3個當選需要1/4票數，即49×1/4大約是13。

69 · 小猴分桃

答案：第一盤拿走2個，放進5個，實際上放進了5-2＝3個，最後是6個，原來有：6-（5-2）＝3（個）。第二盤拿走3個，放進2個，實際上拿走了3-2＝1個，最後是6個，原來有：6+（3-2）＝7（個）。第三盤拿走5個，放進3個，實際上拿走了5-3＝2個，最後是6個，原來有：6+

（5-3）＝8（個）小猴第一次分桃時，早、中、晚三餐各分得桃3個、7個、8個。

70 · 渡河

答案：12次。每次得有一個回去，最後還剩一個，不得不多加一趟。

71 · 男女搭配

答案：對4個一組的排列，如果要求女孩旁邊至少有一個女孩，有6種可能：四個全是女孩、三女一男、一男三女、兩男兩女、兩女兩男、一男兩女一男。

72 · 牧場

答案：有15種可能。對每一隻袋鼠，都能在3頭黃牛中任選一頭與之組成一對，而選袋鼠又有5種情況，所以共有15種可能。

73 · 摘桃子

答案：還是6個人。

74 · 小華幾歲

答案：23歲。

75 · 沒有順序的房間

答案：7+6+5+4+3+2+1=28次。

76 · 書頁

答案：個位數1～9頁含9個一位數，10位數10～99頁含90個兩位數，百

位數100～999頁含900個三位數，一共是999頁，一共是有2889個數字。還剩下112個數字，即28個四位數：1000～1027，這本書有1027頁。

77・車站剪票
答案：需同時開放4個剪票口。

78・跳遠比賽
答案：59場。

79・蝸牛爬樹
答案：十九天。因為最後一天，蝸牛不會再滑下去了，所以牠已經到達樹頂了。

80・年齡
答案：今年媽媽比聰聰大26歲，即兩人年齡差為26歲。四年後，媽媽的年齡是聰聰的三倍，即：3倍（聰聰年齡+4）＝（聰聰年齡+4）+26歲。所以，26歲是4年後聰聰年齡的2倍。所以，聰聰今年年齡＝26/2-4=9，媽媽今年是9+26=35歲。

81・生日禮物
答案：這一籃蘋果30個。

82・巧算年齡
答案：14的乘積只能分解為2和7，因此4個人的年齡為1、1、2、7。

83・爺爺和孫子

答案：15年。

84・口香糖
答案：孩子們買了3條綠箭，15條白箭，2條黃箭。

85・爬樓
答案：80秒。因為第一樓是不需要跑的，所以他每跑一層花了16秒，一共跑了5層。

86・取乒乓球
答案：至少11個。取8個可能都是一種顏色的。那麼10個，可能另外兩種顏色各一個。所以，只有取出11個才能達到題目的要求。

87・多勞多得
答案：各分50法郎。工錢只跟勞動量有關，跟速度無關。他們各種了10畝的地，當然平分了。

88・雙胞胎
答案：妻子、男孩、女孩的比例分別：2：2：1，所以正確的分法應該是各自得到總遺產的2/5、2/5、1/5。

89・坐車
答案：我們可以這樣想，全部路程車費是12個銅幣，甲、乙共坐4公里，應付車費為6個銅幣，而甲應付的車

費自然是3個銅幣了。乙在前4公里路時應付車費3個銅幣，後4公里路自己坐車，自然自己應付6個銅幣，一共是9個銅幣。這樣分配才合理。

90・平均速度

答案：不假思索就回答是9公里，其實這答案是錯誤的。我們知道：平均速度＝路程／時間。設上橋經過的路程為S，所用的時間為t1，那麼下橋時所經過的路程也為S，所用的時間可設為t2。t1＝S／6，t2＝S／12 t1+t2=S/6+S/12=3S/12=S/4 平均速度為：V=2S/(t1+t2)=8公里／小時 每小時行駛8公里路，才是這輛汽車在拱橋上的平均速度。

91・工錢

答案：A得18美元。B得6美元。根據實際情況，每人應該清理4天。所以A多清了3天，B多清了1天，而這正是C本應清理的四天。

92・農民的辦法

答案：8×8×8×8×8=32768。

93・彩票誘惑

答案：兩者機率相等。但心理學家發現，40%的人願意一次取出10張，哪怕給他50次機會每取一張後放回。

94・水果的價格

答案：9個蘋果、9根香蕉、9個桔子，總計4.05美元。那麼，九分之一就得付出0.45美元。

95・咖啡廳的擺設

答案：是的。有一個唯一的解法：你只要記住，每隻腳都數過了——凳子的腳，椅子的腳和人的腳。這樣，對於每張有人坐的凳子，有5隻腳（三隻凳子的腳和兩條人腳）。而每張有人坐的椅子有6隻腳。所以，5×（凳子數）+6×（椅子數）=39，由此可以得出，有3張凳子、4把椅子和7個人。

96・節目遊戲

答案：如果你堅持原先的選擇，那麼贏的機率是1/3。這很好理解：一輛車，三扇門。當然，如果此時你因為沒有更多的資訊，有2/3的機率會被平分到兩扇門，每扇門還是有2/3的機率沒有汽車，並不比你堅持原來的選擇好。但是，關鍵在於此時主持人

打開了一扇門，而且證明那扇門沒有汽車。因此，如果你改選，你將有2/3的機會選中有汽車的門。

97 · 取佛珠

答案：取走2個就行了。取第四個和第十一個。這樣，佛珠就分成了1、1、3、6、12個珠子的5段。用不同的方法把它們接起來，可以得到1到23中任意長度的佛珠。

98 · 中國車牌照

答案：應該可以辦31（省）×26（字母）×10×10×10×10×10=80600000（個）牌照。

99 · 買東西

答案：如果小約翰不小占小便宜，那麼絲線每股值5美分，絨線每股值4美分。

100 · 乾洗店的故事

答案：共有12個袖套與18條領帶。每條領帶的洗滌費為2美分，而每個袖套的洗滌費為2.5美分，所以斯達克的那包送洗物需支付39美分。

101 · 書價

答案：
A＋B＝90，4A＋3B＝3A＋4B＋10，A＝50B＝40這兩本書分別賣50元和40元。

102 · 生意的決策

答案：這套衣服賣了13.75美元。

103 · 貨物的批發

答案：8100個貨物，9個商店，每個商店各900個。

104 · 多少頭牛

答案：大牛5/14/23頭，小牛45/26/7頭，幼牛450/460/470頭。

105 · 分配魚利

答案：初看上去，釣到的魚似乎可以是33條到43條之間的任一數目，因為A可能釣到0至11條魚，而別人釣到的魚可以由此推算出來。但是，由於最後每位男孩都分到同樣多的魚，所以總數必然是35或40。如果我們試一試後者，就會發現它可以滿足所有的條件。於是求得，A釣到8條魚，B釣到6條魚，C釣到14條魚，D釣到4條魚，E釣到8條魚。當B、C、D三人把他們釣到的魚合在一起後又分成三份時，每人可分到8條魚。以後，不管他們怎樣合起來分魚，每人分到的魚總是8條。

106 · 喝牛奶

答案：10+5（10個空瓶換5瓶）+2（留一個，換四個）+1（2個空瓶換一瓶）+1（沒換的與剛喝的，再換一瓶）+1（先換一瓶，欠一個瓶，

喝完後再給他。）=20瓶。

107・蠟燭的消耗
答案：兩支蠟燭各點燃了3小時45分。

108・花落知多少？
答案：一棵開60朵，一棵開40朵。

109・分瓜
答案：先把3個甜瓜分成十二等份，每人可以得到一個甜瓜的四分之一。再把4個甜瓜分成12份，每人可以得到一個甜瓜的三分之一。這樣，每個人得到的數量都是一樣多的。原理：3×4=12/12=1　4×3=12/12=1。

110・杯子有多重？
答案：瓶子1千克，醬油4千克。用了一半，即5-3=2千克，那麼整瓶的醬油就是2+2=4，剩下的就是瓶子的重量1千克。

111・門票多少錢？
答案：9281日元。

112・飛禽與走獸
答案：飛禽10隻。走獸20隻。公式如下：a表示飛禽，b表示走獸，a+b=30，4a+2b=100，所以，得出飛禽與走獸各自的數量。

113・九命貓

答案：因為貓媽媽還剩兩條命，小貓們一定要分配剩下的23條命。這就有兩個可能的答案：7隻小貓（1隻還剩5條命，6隻還剩3條）或者5隻小貓（1隻還剩3條，4隻還剩5條）。

114・虛擬世界
答案：獅子。一隻老虎的機率是1/7，三隻老虎的機率是1/2×1/2×1/2=1/8，希望小於獅子。

115・擲球
答案：把每顆球恰好落入一個盒子的機率乘起來：5/5×4/5×3/5×2/5×1/5=24/625=0.0384，也就是說5顆球恰好落入5個不同盒子的機率不到4%。

116・養了多少隻？
答案：在0～9的十個數字中，只有1跟8在鏡子裡照出來依舊是原本的數。於是知道兩種烏龜的數量的積是81，因為81在鏡子裡是18，正是9+9，由此可知彩紋烏龜、綠蔭烏龜的數目各是9隻。

117・加法
答案：第一個數和末尾那個數，第二個數和倒數第二個數相加，它們的和都是一樣的。如：1+100，2+99，……50+51=101，一共有50對這樣的數。所以答案是50×101=5050。

118・稱重

答案：33種。從1克到33克，都能稱。

119・望遠

答案：百分之五十的蝴蝶被另外一隻蝴蝶看著，百分之二十五的蝴蝶被另外兩隻蝴蝶看著。所以剩下的百分之二十五的蝴蝶沒有被看著。

120・分兔

答案：解決的辦法，當然不是把17隻兔子換成錢再分配。而是假定還有18隻兔子，在這18隻兔子中，梅得到1/2的9隻兔子、豔得到1/3的6隻兔子、慧得到1/9的2隻兔子。按照紙條分完後，三人分到的兔子，加起來正好是17隻。為什麼會出現這種情況呢？如果拘泥於「兔子全部瓜分」的思維方式，那麼這道題就解不出來。因為原來的留言紙條裡寫的就是「18隻裡留下一隻。」

121・賺了多少錢

答案：第一次賣餅，賺了1元，第二次賣餅，賺了2元，一共賺了3塊錢。

122・放牛

答案：12小時。三牛和四牛要同時走，因為以走得慢的牛所需的時間計算，只有這樣才能有利於節省時間；另外，回來時要騎跑得快的牛。三牛和四年根本不行，大牛最好。以此為原則，最好的辦法就是：（1）把大牛和二牛牽到對村。（2小時）。（2）騎上大牛，回到本村（1小時）。（3）把三牛和四牛牽到對村（5小時）。（4）騎上二牛，回到本村。（2小時）。（5）最後把大牛和二牛牽到對村。（2小時）。

123・花園裡的花

答案：三朵。任何一種花不可能有兩朵，不然就不會出現一次摘下必然出現兩種花。

124・小孩賽跑

答案：假如四次的名次分別為：（1）A、B、C、D（2）、B、C、D、A（3）C、D、A、B（4）D、A、B、C。在1、3、4次A比B快，在1、2、4次B比C快，在1、2、3次C比D快，而在2、3、4次D就比A快。

125・美酒共飲

答案：步數有點多，開始三個容器是8／8／0。（1）8／5／3，將3給甲，剩下為8／5／0（2）8／2／3，將2給乙，剩下為8／0／3（3）8／3／0（4）5／3／3（5）5／6／0（6）2／6／3（7）2／8／1，將1給甲，剩下為2／8／0（8）2／5／3（9）7／3（10）3／7／0（11）3／4

／3（12）6／4／0（13）6／1／3，將1給丙，剩下為6／0／3（14）8／0／1，將1給丁，剩下為8／0／0（15）5／0／3（16）5／3／0（17）2／3／3，將2給乙，3給丙、丁即可。

126 · 翻面遊戲

答案：能，三次。第一次：1、2、3、4、5　第二次：2、3、4、5、6　第三次：2、3、4、5、7。

127 · 上菜

答案：四種。A盤放a，B盤放b；A盤放b，B盤放a；A盤放ab，B盤空盤；B盤放ab，A盤空盤。

128 · 端水果

答案：有9種不同的方式可以將它們放在3個碗中端上。Aa\Bb、Aa\Cb、Ab\Ba、Ab\Ca、Bb\Ca、Bb\Aa、Aab、Bab、Cab。

129 · 分咖啡

答案：三個滿杯一個半杯、兩個滿杯三個半杯、兩個滿杯和三個半杯。

130 · 三個遊戲代幣

答案：兩面相同的機率是2/3。如果小磊見到的是正面，就有三種而不是兩種情況：（1）小磊看見的是有正面和反面的遊戲代幣。（2）小磊看見的是兩個正面的硬幣的一面。（3）小磊看到的是兩個正面的遊戲代幣的

另一面。在其中兩種情況下，兩面相同。

131 · 擲骰子

答案：共有6種可能出現的偶數情況：2、4、6、8、10、12，以及5種可能的奇數情況：3、5、7、9、11。儘管如此，事實上仍有18種可能得到奇數，18種可能得到偶數。所以得到偶數和奇數的機率相等。

132 · 賭博的程序

答案：每擲一次骰子得到不是6點的機率是5/6。因為每一次投擲都是獨立的，所以連續擲得非六的機率為：擲兩次：$5/6 \times 5/6 = 0.69$ 擲三次：$5/6 \times 5/6 \times 5/6 = 0.58$ 擲四次：$5/6 \times 5/6 \times 5/6 \times 5/6 = 0.48$。也就是说，在更多的情況下，連擲4次將得到一個6點。

133 · 找書

答案：兩次。9個包裹分成個三個等份。左邊放三個，右邊放三個，哪個重哪個便先拿出來。如果一樣重，那麼把剩下的拿出來。然後再把三個中的兩個左右各一個稱，情況類似。

134 · 顛碗

答案：四次。

135 · 天平稱重

答案：1克、3克、9克、27克。稱1

克不難，2克怎麼稱呢？在物體盤上放入1克，另一邊放入3克，不就行了嗎？以此類推，沒有稱不出來的。

136・特別的年齡
答案：十八歲。

137・吵架
答案：他們是上個月初才結婚的，所以吵了25次也是很正常的事。當然，一個月是不可能出現25天的。

138・纜車
答案：3台。因為在同一個條件下，按一定時間滑行的纜車，要在每隔10分鐘錯一次車，那麼上行與下行均以每20分鐘走一台。所以，如果根據上行的情況，1小時到達山頂的就有3台。

139・硬幣的數量
答案：甲16枚，即16×5=80（分），乙有8枚，即8×2=16（分），丙有4枚，即4×1=4（分）。

140・祕書與鑰匙
答案：在1號櫃裡放一把3號櫃的鑰匙；在2號櫃裡放一把1號櫃的鑰匙；在3號櫃裡放一把2號櫃的鑰匙。剩下的三把鑰匙，每個人隨便拿了一把即可。

141・電話號碼
答案：7×6×5×4×3×2×1=5040，所以可能性是0.02%。

142・狗啃骨頭
答案：9分鐘。3隻狗在6分鐘內啃掉3塊骨頭，可以算出一隻狗啃掉一塊骨頭需要6分鐘。那麼，一塊半的骨頭，就得9分鐘。而半隻狗只能是死狗，死狗是不會吃東西的。

143・散步的情侶
答案：這個問題大家都會想到最小公倍數。但是，如果從實際出發，你就會知道答案的。見下表：

男	右	左	右	左	右	左	右
女	右	左右	左	右左	右	左右	左

這樣更一目了然，不可能有男女同時左腳跨出的情況。應該鍛鍊自己從抽象到現實，從現實到抽象的思維轉換。

144・皮套的價格
答案：皮套5美元，應找零錢45美元。照相機為305美元，加皮套共310美元。

145・狗捉鼠
答案：10隻。

146・硬幣的機率
答案：露絲的說法是錯誤的。因為每個硬幣的朝向與其他硬幣的朝向獨立。1個硬幣有正反2種可能的結

果，2個硬幣則有4種結果，3個有8種。其中只有2種情況是正反面都朝上或都是朝下的。

147・松鼠覓食

答案：7隻松鼠共能組成21對。你可以畫一張表求得他們的覓食順序：

第一天：1、2、3，成對的是1—2、1—3、2—3。

第二天：1、4、5，成對的是1—4、1—5、4—5。

第三天：1、6、7，成對的是1—6、1—7、6—7。

第四天：2、4、6，成對的是2—4、2—6、4—6。

第五天：2、5、7，成對的是2—5、2—7、5—7。

第六天：3、4、7，成對的是3—4、3—7、4—7。

第七天：3、5、6，成對的是3—5、3—6、5—6。

148・航行的輪船

答案：15艘。

149・漏選者

答案：第8位。

150・射擊

答案：3個彈子共有6種結果，其中4種的贏家是阿根。所以阿根獲勝的機率是2/3。

151・袋中取物

答案：初看時彷彿留在袋中的蘋果是紅色的機率是50%。但實際上有三種，而不是兩種，可能的情況是：（1）原來袋中的紅蘋果（A）被取出，留下後來放進去的紅蘋果（C）（2）放進去的紅蘋果（C）被取出，留下原來的紅蘋果（3）放進去的紅蘋果（C）被取出，留下原來的綠蘋果。可見，三種情況中有兩種情況原來袋中的蘋果是紅蘋果。第一次取出紅蘋果的機率是75%，但取出一個蘋果之後，再取出紅蘋果的機率就有變化了。

152・擲硬幣

答案：在這個擲硬幣的例子中，有本福德法則的奇特可能。在200次投擲中，極有可能出現6次或6次以上連續擲得同一面的情況。大多數人不知道這個法則，所以他們編出的答案不會出現這種情況。

153・蜜蜂圈的遊戲

答案：仔細思考後，後來的人總能獲勝。如果每一個人拿起一隻蜜蜂，第二個則拿起在對面的兩隻蜜蜂。如果第一個要拿起兩隻，則第二個人拿起一隻，仍然在對面的位置拿。這樣下去，最後總會剩下位置相對的兩隻蜜蜂。第二個人只要保持蜜蜂位置的對稱，就不會輸。勝贏規則：先來的拿

掉後，如果是單數，他能贏。後來的拿掉後，如果能保持雙數，就不會輸。

154・拆橋
答案：三座。中間和兩端各一座。

155・速度計算
答案：96公里／小時。

156・算頁數
答案：5，19，20。

☆ 科學遊戲解答 ☆

1・生命的機率
答案：他是錯的。當然，打兩次都打到同一地方的機率是比較小，但被炮彈打出的洞已經不是隨機事件了。首先，敵軍第二次開炮時，因為第一次打中了，所以很可能還往這個方向打；其次，就算敵軍不瞄準，開一次炮打到船上某一地方的機率是一樣的。所以，就算敵軍不瞄準，炮彈打進那個洞的機率和打到洞外某點的機率是一樣的。

2・浮木下沈
答案：在水桶底戳一個洞，木塊就會隨著水流的減少而向桶底沈。

3・雞蛋的速度
答案：11分鐘時。因為速度是成倍的。

4・羊吃草
答案：永遠吃不完草。因為草會生長出來的。

5・分鞋
答案：只要拿到陽光下一曬就能分出來了。黑色比白色吸熱快，所以不久後，黑色布鞋的溫度摸起來就會比白色布鞋燙。

6・2公尺長魚竿
答案：因為小光找了一個短於2公尺長的包裝，把魚竿斜放在裡面了。

7・蚯蚓
答案：因為蚯蚓是被小化豎著切的。

8・兩種子彈
答案：塑膠製的子彈。因為鋁比塑膠重一些，衝力較弱，塑膠製的子彈衝

力強，不但可以穿入樹幹，更能打穿樹幹。

9・降旗

答案：因為降半旗的程序是先把旗升起，再把旗往下降，所以説降旗的時間比升旗用的時間還要長。

10・試驗

答案：這是一個壞雞蛋。

11・智取鐵球

答案：將鐵絲一端放在磁鐵上摩擦，使鐵絲磁性化，然後把鐵絲伸進石縫裡，就可以把小鐵球吸上來了。

12・搖橘子

答案：最大、最重的橘子將跑到上面來。最穩定的狀態是越下面的橘子壓得越密。而橘子越小，它們越可能壓得緊。因此，小的橘子更容易被搖到籃子的底部。

13・大鐵球和小鐵球

答案：無論球是大還是小，對每個正方體而言，排好的球都將是正方體體積的0.52左右。這與球的大小無關，只要球與正方體相比足夠小。所以，天平是平衡的。

14・走私犯

答案：一個箱子的底部過重導致箱子傾斜（重物並不是平放的），所以引起了海關官員的懷疑。

15・打獵

答案：子彈飛行的下落情況（基於軌跡豎直方向的分量）與猴子的下落情況完全相同。無論子彈的速度如何，它都將擊中猴子。

16・旋轉的車輪

答案：坐位和女孩都將朝相反方向轉動。這兩個反方向的運動使角動量平衡。

17・溜冰

答案：滑冰者可以轉得更快。如果轉

得太快了，她同樣可以伸展雙臂以減慢速度。

18・火車的危險

答案：高速行駛的火車，其兩側氣壓很低，會使靠近它的人向火車靠攏。

19・人的眼睛

答案：盯著紅色的鳥看一分鐘，然後看鳥籠的中央。你將在籠子裡看到一個視覺圖像——一隻綠色的鳥。這就是人們的視覺感受器因為看了過多相同的顏色，而導致疲勞因而產生的信號——餘像。

20・鯰魚效應

答案：將幾條沙丁魚的天敵鯰魚放在魚槽裡。為了躲避天敵的吞食，沙丁魚自然加速游動，從而保持了旺盛的生命力。如此一來，沙丁魚就一條條活蹦亂跳地回到漁港。

21・有錢人父子

答案：原來，六年過後，有錢人的兒子已慢慢長大了，步伐也就相對變大了，再去數腳步時，當然找不到箱子。後來，他想了一個辦法，請鄰居一個10歲的孩子走了10步，在那裡挖掘，很快找到了箱子。

22・取地瓜

答案：因為地瓜在窖中釋放出了大量的碳酸氣，碳酸氣對人體有很大的危害，用蠟燭照明，可以檢驗窖子裡面對人體是否有危害。

23・鳥、螃蟹和蝦

答案：鳥拼命向空中衝，蝦向後倒拖，螃蟹直向水裡拉動。

24・兩鬼採蜜

答案：大鬼的蜜蜂為盡可能提高造訪量，都不採太多的花蜜，因為採的花蜜越多，飛起來就越慢，每天的造訪量就越少。另外，大鬼本來是為了讓蜜蜂搜集更多的資訊才讓牠們競爭，由於獎勵範圍太小，為搜集更多資訊的競爭變成了相互封鎖資訊。蜜蜂之間競爭的壓力太大，一隻蜜蜂即使獲得了很有價值的資訊，比如某個地方有一片巨大的槐樹林，牠也不願將此資訊與其他蜜蜂分享。而小鬼的蜜蜂則不一樣，因為他不限於獎勵一隻蜜蜂，為採集到更多的花蜜，蜜蜂相互合作，嗅覺靈敏、飛得快的蜜蜂負責

打探哪兒的花最多、最好，然後回來告訴力氣大的蜜蜂一齊到那兒去採集花蜜，剩下的蜜蜂負責貯存採集回來的花蜜，將其釀成蜂蜜。雖然採集花蜜多的能得到最多的獎勵，但其他蜜蜂也能撈到部分好處，因此蜜蜂之間沒有到人人自危、相互拆臺的地步。

25 · 這是一隻什麼熊？

答案：北極熊。也許現實生活中，你只有看到熊之後，才能知道那是一隻什麼熊。可是，你是不是很努力啦？對啦！那隻熊在一個很遙遠的地方呢！因為只有在北極，才能往南走100里，東走100里，北走100里，又回到起點。記住啦！

26 · 實驗室

答案：把雞蛋放在四個角落。

27 · 沙子與石頭

答案：石頭與石頭之間是有縫隙的，如果沙子與它摻一起，那麼沙子就會進入石頭之間的縫隙。所以，石頭的體積加上沙子的體積，會小於兩者分開時的體積。

28 · 鐵路的長度

答案：0根。枕木要鋪在鋼軌下面，上面怎麼能鋪枕木呢！

29 · 煙癖

答案：4根。5根煙蒂可以吸兩根。然後把吸完的兩根接起來，還可以吸一根。最後把第一次吸剩的，與後來吸剩的接起來，還可以吸一根。

30 · 酒杯的移動

答案：一次。把第二個滿杯倒入第五個空杯那就行了。

31 · 硬幣的功夫

答案：能。把硬幣豎著扔入臉盆中，立刻搖晃洗臉盆。這樣，硬幣就會豎著轉圈，然後就不會輕易倒下去。

32 · 熱牛奶與溫牛奶

答案：熱牛奶。不信，你試試看。冷卻的快慢不是由液體的平均溫度決定的，而是由液體上表面與底部的溫度差決定的，熱牛奶急劇冷卻時，這種溫度差較大，而且在整個凍結前的降溫過程中，熱牛奶的溫度差一直大於冷牛奶的溫度差。上表面的溫度愈高，從上表面散發的熱量就愈多，因而降溫就越快。

33 · 滾硬幣

答案：直觀上的答案是顛倒的。因為硬幣移動的距離是其周長的一半。但是你試一下就會發現，實際距離是這個的兩倍。最後人像朝左、朝右和開始時一樣。

34 · 大球與小球

答案：一個球同時最多與另外12個相同的球接觸：中線放6個，兩端各放3個。這是同時能放一起的最大數目。因此，一次能把12個小球塞入是其3倍的大球中。

35 · 皮球箱

答案：五個。上排第二、四、六，下排二、四、六。

36 · 給運動的物體加重

答案：物體在中心的那個先到。因為物體在中心，所以對鐵輪滾動的阻礙不像物體在邊緣時厲害。這意味著鐵輪將更快地加速。但物體在邊緣的那個鐵輪雖然加速慢，但是減速也慢，所以它將滾動更長的時間。

37 · 彈簧稱法的特性

答案：如果你把100千克或是200千克的砝碼掛在彈簧上，指標仍舊將指向200千克，因為掛上去的砝碼產生的力會抵消繩子上相對的拉力，如果砝碼重量在0到200千克之間的話。當重量超過200千克的砝碼被掛上去後，繩子就會鬆掉，指標的讀數將和掛上去的砝碼的實際重量相同。所以當掛上一個300千克的砝碼後，指標將指向300千克。

38 · 瓶子裡的氣球

答案：你吹氣時，氣球裡的氣壓增大，但瓶子和氣球的空氣氣壓也在增大。瓶子和氣球之間的空氣占據一定的體積，在你往氣球裡充氣時，氣球也將占去瓶子裡空氣的體積，直到你覺得再也吹不進氣了。所以，無論你使多大勁，最終都不能使氣球擴大到整個瓶子的體積。

39 · 神奇房子

答案：南極或北極。

40 · 體重減輕後

答案：跑不了多遠。因為月球上沒有氧氣，所以獵豹性命都難保，你說牠還能跑多遠呢？

41 · 北極的植物

答案：地面上的熱大部分是由地面反射的，所以越接近地面越熱。北極很冷，因此植物只有和泥土靠近些，取得地面上的溫度才能生長。

42 · 魚乾少了

答案：其實，青魚乾一條也沒遺失，問題就出在地球的位置上。地球是個略帶扁圓的球體，赤道附近向外凸出些，離地心遠，引力小，因此青魚乾的重量就減輕了19噸。兩極地區物體的重力，要比赤道附近大0.53%，所以同樣的物體，在高緯度地區要比

赤道附近重一些。

43 · 螞蟻是怎麼死的？
答案：是因為在空中飄得太久，餓死的。

44 · 長高了
答案：傑克真的長高了。人在太空由於失去地球的吸引，脊骨之間不像在地球上站立時那樣受到擠壓，因此，脊柱得以伸長，就顯得「長高」了。返回地球後，脊骨又重新受到擠壓，但要恢復原來的高度，需要時間，過幾天後才能恢復原來的高度。

45 · 北極飛行
答案：離北極點100公里。飛機往東飛時，與北極點的距離不變。

46 · 小屋的窗
答案：小文的叔叔在北極蓋了一間屋子，所以四個窗子就都是朝北的。

47 · 人在地球上的重量
答案：你的重量其實是你所受的地球引力的大小。離地球越近，你所受的引力就越大。因為地球是扁的，所以你在赤道所受的引力比在兩極少0.5%。

48 · 月球上的生物
答案：在地球上較重。月球引力只是地球的1/6，所以牛在月球上的重量是在地球上的1/6。

49 · 人在高空處
答案：如果你扔出一個鐵餅，它將繞著地球不停轉動，而不會落到地面上來。因為沒有空氣產生的摩擦，它會像衛星一樣沿軌道運動，而不需要任何推動力。

50 · 月亮從何方升起
答案：月亮從西邊升起。

51 · 飛機的陰影
答案：因為200公尺與地球、太陽的差距1.5億公里差太大，所以兩影無法測量面積差。

52 · 蹺蹺板遊戲
答案：保持平衡。先是冰化了，蹺蹺板倒向香瓜；繼而香瓜滾落，又倒向冰塊。最後，冰全化掉，蹺蹺板又恢復了平衡。

53 · 直煙
答案：可能。在風向與船行同向，在風速與船速同等時，煙是可能筆直上升的。

54 · 她能看到什麼
答案：什麼也看不到。因為這間屋被鏡子鋪得沒有縫隙，所以也就不見光。

55 · 為什麼不落地

答案：因為小乖是螞蟻。

56 · 4種球速

答案：擺線。最短的路徑是直線，但並不是最快的。而擺線是最長的路徑，卻是最快到達終點的。所以，「擺線」也叫「最速降線」。

57 · 動物的掉落

答案：這是牛頓第二定律。因為質量引起的阻礙運動狀態改變的性質叫做慣性。因此，一隻大狼狗的重力是小老鼠的100倍，其質量（慣性）也是小老鼠的100倍，兩者抵消，加速度不變。

58 · 稱重

答案：重量是一樣的。稱得的重量取決於瓶子和其中裝的東西，而這些並不改變。當蝴蝶在飛時，牠們的重量被氣流傳達，作用在瓶子上，尤其是翅膀扇出的向下氣流。

59 · 加速度

答案：瓶子得從四倍的高度落下。主觀上，可能以兩倍的高度下落就行了。但要使速度加倍，其加速的時間也要加倍，這就意味著此系統的能量應是原來的4倍。

60 · 雜技的作用

答案：不能。任何物體施力時也是受力物體；小丑把環扔到空中時對環施加了一個力，這個力比環的重力大。這個力，加上小丑和剩的兩個環的重量會壓垮了橋。

61 · 轉圈

答案：速度的改變由加速度引起。球的加速度始終指向圓心。事實上，任何繞圓周運動的物體加速度都指向圓心。加速度改變其速度使其恰好能繞圓周運動。如果繩子突然斷裂，球將沿圓的切線方向直線飛出。

62 · 高爾夫球

答案：高爾夫球在空中飛行時經常帶反旋，其表面的小坑裹住一層空氣。因為上層的空氣比下層的流得快，這樣可以使球飛得更高。如果把球的表面變得光滑的話，那麼高爾夫球的飛行距離只能達到原先的一半。

63 · 空氣的作用

答案：當把兩個塞子壓到一起後，你就壓出了其中大部分的空氣。於是外面的空氣就會壓緊塞子。

64 · 鳥兒落網

答案：這隻鳥兒碰上了世界上最大的蜘蛛——圭亞那的蜘蛛。據科學家研究試驗，此蜘蛛的一束蜘蛛絲組成的繩子，比同樣粗細的不銹鋼鋼筋還要

堅強有力，能夠承受比鋼筋還多5倍的重量而不會被弄斷，而這種蜘蛛就是專門以食飛鳥類的飛禽為生的。

65‧鏡子問題

答案：當你照鏡子，看上去左右顛倒了,而上下沒有顛倒。那是錯覺。其實鏡子裡的上下左右都沒有顛倒，只是你的身體的前後顛倒了。

66‧兩羊相鬥

答案：兩隻山羊互相逼近的速度至少要等於9.669英尺／秒。

67‧密封房間

答案：在地球上的某個房間裡，不過一定是真空的。

68‧愛迪生救媽媽

答案：愛迪生把梳粧檯的大鏡子放在煤油燈後，讓光線反射到床上，這樣醫生就能動手術了。

69‧絆腳石

答案：小老鼠的辦法是這樣的：在緊靠巨石的腳下挖一個大坑，當坑洞挖到足夠容納巨石時，只要輕輕一推，懸在坑邊的巨石就會滾入坑中。然後，填平路就可以通車了。

70‧公車上的慣性

答案：小東第二次碰撞是因為公車猛然起動。汽車猛然起動和猛然煞車，車上的乘客由於慣性，不能立刻隨著汽車的突然改變而改變，所以就容易跌倒或碰傷。當靜止的車猛然起動時，靜止的乘客不能馬上從靜止狀態改為前進狀態，就會向後傾倒；而當車高速行駛時，車上的乘客也以同樣的速度前進，這時如果突然煞車，乘客不能隨著車一起立刻停下來，就會向前傾倒。

71‧牧場主人之死

答案：騾是由公驢與母馬交配而生出來的，公騾本身沒有生殖能力。當警長聽到吉多說用公騾與母騾配種，便知道他在說謊。

國家圖書館出版品預行編目資料

全世界都在做的800個思維遊戲(上)／腦力&創意工作室編著.
第一版 －－臺北市：宇炯文化 出版；
紅螞蟻圖書發行，2006〔民 95〕
面　　　公分，－－(新流行 ;11)
ISBN 957-659-556-8 (全套，平裝)
ISBN 957-659-557-6 (平裝)
1.智力測驗
997　　　　　　　　　　　　95008017

新流行　11

全世界都在做的800個思維遊戲(上)

編　　著／腦力&創意工作室

發 行 人／賴秀珍

總 編 輯／何南輝

特約編輯／呂思樺

平面設計／劉淳涔

出　　版／宇炯文化出版有限公司

發　　行／紅螞蟻圖書有限公司

地　　址／台北市內湖區舊宗路二段 121 巷 19 號(紅螞蟻資訊大樓)

網　　站／www.e.redant.com

郵撥帳號／1604621-1　紅螞蟻圖書有限公司

電　　話／(02)2795-3656 (代表號)

傳　　眞／(02)2795-4100

登 記 證／局版北市業字第 1446 號

法律顧問／許晏賓律師

印 刷 廠／卡樂彩色製版印刷有限公司

出版日期／2006 年 5 月　第一版第一刷
　　　　　 2016 年 9 月　　　　第十六刷

定價 250 元　港幣 83 元

ISBN 957-659-557-6　　　　　**Printed in Taiwan**